中山大学艺术学院艺术通识课系列教材

葫芦丝、巴乌、箫演奏基础教程

陈柏安　金婷婷　胡妍璐　主编

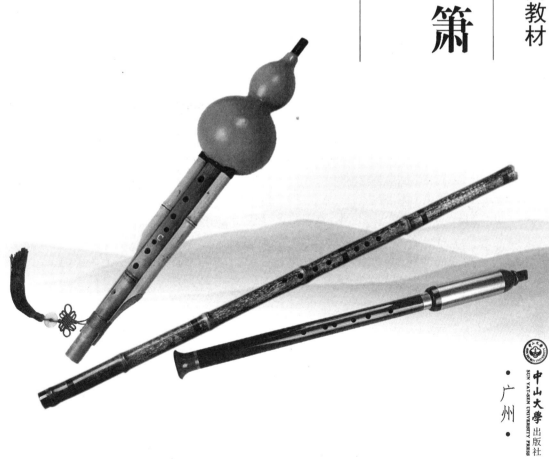

中山大学出版社
·广州·

版权所有　翻印必究

图书在版编目（CIP）数据

葫芦丝、巴乌、箫演奏基础教程/陈柏安，金婷婷，胡妍璐主编. —广州：中山大学出版社，2021.9

中山大学艺术学院艺术通识课系列教材

ISBN 978-7-306-07284-9

Ⅰ. ①葫⋯　Ⅱ. ①陈⋯ ②金⋯ ③胡⋯　Ⅲ. ①民族管乐器—吹奏法—中国—高等学校—教材 ②巴乌—吹奏法—中国—高等学校—教材 ③洞箫—吹奏法—中国—高等学校—教材　Ⅳ. ①J632.19 ②J632.13

中国版本图书馆 CIP 数据核字（2021）第 165549 号

出 版 人：	王天琪
策划编辑：	陈　慧
责任编辑：	高　润
封面设计：	林绵华
责任校对：	卢思敏
责任技编：	何雅涛
出版发行：	中山大学出版社
电　　话：	编辑部 020-84110283，84113349，84111997，84110779，84110776
	发行部 020-84111998，84111981，84111160
地　　址：	广州市新港西路 135 号
邮　　编：	510275　　传　真：020-84036565
网　　址：	http://www.zsup.com.cn　E-mail：zdcbs@mail.sysu.edu.cn
印 刷 者：	佛山市浩文彩色印刷有限公司
规　　格：	787mm×1092mm　1/16　10 印张　201 千字
版次印次：	2021 年 9 月第 1 版　2021 年 9 月第 1 次印刷
定　　价：	35.00 元

如发现本书因印装质量影响阅读，请与出版社发行部联系调换

编 委 会

主 编：陈柏安　金婷婷　胡妍璐

编 委：袁非凡　周可奇　徐　鹏　郑文萍　付晏铭

前　言

《葫芦丝、巴乌、箫演奏基础教程》是以科学的教学、训练实践和大量的演奏经验为基础，并参考多种已出版的教程后编写而成的基础演奏类教程。

本教程以实用性、易懂性为前提，着重零基础至中级演奏水平这一阶段的演奏与进阶研究。本教程的开篇介绍了乐器演奏的基本要领，气、指、舌、唇的具体运用，并对乐器的历史、形制和种类进行了简要的阐述。本教程去除了纷繁冗杂、堆砌式的练习曲部分，选取具有实用意义的、能快速掌握的练习曲与乐曲。全教程按照循序渐进的练习理念来编排，不做大跨度的跳跃式练习。

本教程包含四大部分。①乐器认知。主要介绍乐器的历史知识、种类划分、基本特征和历史沿革。②演奏技法。主要介绍演奏指法分类、演奏姿势、演奏口形、气息等方面的知识，着重阐述气、指、舌的基本要领。③练习曲。选取的曲目具有实用性与进阶性，其中也有较难演奏、具有高级练习曲特征的练习曲。④乐曲。选取葫芦丝、巴乌、箫3种门类乐器中一些朗朗上口、风格鲜明、具有时代意义的乐曲。

由于笔者水平有限，本教程在编写过程中难免出现不当或疏漏之处，恳请专家、学者及广大同人批评指正。

陈柏安

2021年6月

目 录

第一章 葫芦丝、巴乌 ··· 1
 第一节 葫芦丝概述 ··· 1
 一、葫芦丝的基础知识与分布 ·· 1
 二、葫芦丝演奏的基本姿势与按孔方法 ······································ 2
 三、葫芦丝吹奏的口形与呼吸方法 ··· 3
 四、葫芦丝的定调与转调 ·· 5
 第二节 巴乌概述 ··· 6
 一、巴乌的基础知识 ··· 6
 二、巴乌演奏的基本姿势 ·· 6
 三、巴乌吹奏的呼吸方法 ·· 6
 四、巴乌的定调与转调 ·· 7
 附：葫芦丝、巴乌发音阶段 ·· 8
 葫芦丝、巴乌演奏必读 ·· 9
 第三节 葫芦丝、巴乌基础练习曲 ··· 10
 一、基本发音练习 ··· 10
 （一）单音练习 ·· 10
 （二）长音练习 ·· 12
 （三）发音综合练习 ··· 13
 （四）连音练习 ·· 15
 二、入门基础练习 ··· 18
 （一）单吐 ·· 18
 （二）双吐 ·· 20
 三、手指基础练习 ··· 22
 （一）倚音 ·· 22
 （二）打音 ·· 23
 （三）颤音 ·· 25
 （四）波音 ·· 26
 （五）叠音 ·· 28
 （六）滑音 ·· 29
 （七）虚指颤音 ·· 30

四、综合练习 …………………………………………………………… 32
第四节 葫芦丝、巴乌乐曲 …………………………………………… 37

第二章 箫 ……………………………………………………………… 85
　第一节 箫概述 ……………………………………………………… 85
　　一、箫的历史 ……………………………………………………… 85
　　二、箫的种类 ……………………………………………………… 85
　　三、箫的演奏姿势与呼吸方法 …………………………………… 86
　　四、口形、风门、口劲、手形 …………………………………… 87
　第二节 箫基础练习曲 ……………………………………………… 90
　　一、基本发音练习 ………………………………………………… 90
　　　（一）长音练习 ………………………………………………… 90
　　　（二）五声音阶练习 …………………………………………… 94
　　　（三）七声音阶练习 …………………………………………… 95
　　二、入门基础练习 ………………………………………………… 95
　　　（一）急吹 ……………………………………………………… 95
　　　（二）吐音 ……………………………………………………… 96
　　三、手指基础练习 ………………………………………………… 99
　　　（一）倚音 ……………………………………………………… 99
　　　（二）打音 ……………………………………………………… 100
　　　（三）叠音 ……………………………………………………… 102
　　　（四）颤音 ……………………………………………………… 104
　　　（五）滑音 ……………………………………………………… 107
　　　（六）筒音作2 ………………………………………………… 108
　　　（七）筒音作3 ………………………………………………… 109
　　　（八）筒音作6 ………………………………………………… 110
　　　（九）筒音作1 ………………………………………………… 110
　　四、综合练习 ……………………………………………………… 112
　第三节 箫乐曲 ……………………………………………………… 116

附录　常用的简谱符号 ……………………………………………… 149

第一章　葫芦丝、巴乌

第一节　葫芦丝概述

一、葫芦丝的基础知识与分布

葫芦丝（也称"葫芦箫"）属于簧振动气鸣类乐器。傣语称之为"筚朗木叨"。傣语中，"筚"专指吹管乐器，"朗木"指水，"叨"指空中的罐体，"朗木叨"是葫芦专名。葫芦丝一般是以天然的葫芦做发音箱，葫芦嘴钻入细管、芦苇做吹嘴。它由葫芦、主管、簧片、附管组成，主管开有7个音孔，附管持续发一个音。较常见的有单管、双管葫芦丝，也有四管葫芦丝。其中，最长的一根为主音管，开有六孔或七孔（前六后一）、八孔（前七后一）等数量不同的发音孔。（如图1-1所示）其余管为附管且每管只发一个音。吹奏时，数管齐鸣，一起构成具有多声部和音的动听旋律。

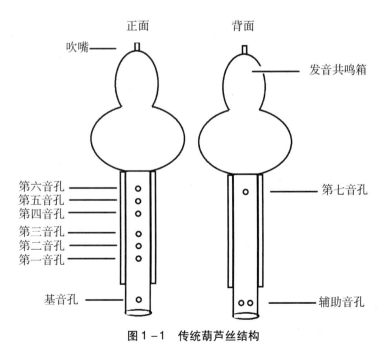

图1-1　传统葫芦丝结构

多管葫芦丝主要流行于云南德宏地区的傣族、阿昌族、德昂族等民族中，单管葫芦丝主要流行于临沧的傣族、布朗族、德昂族、佤族等民族中。

二、葫芦丝演奏的基本姿势与按孔方法

1. 基本姿势

演奏葫芦丝首先要有正确的演奏姿势，从零起步开始规范，为将来的成长、发展打下坚实的基础。同时，演奏要适应人体本身的生理特点。演奏姿势分为立姿和坐姿（如图1-2所示）。

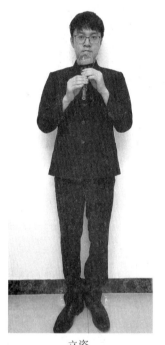
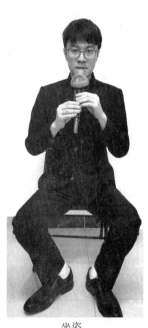

立姿　　　　　　　　　坐姿

图1-2　葫芦丝演奏姿势

立姿要领：身体站稳，两腿直立，一脚稍前，一脚稍后，略呈外八字形，两脚间距为25～30厘米。抬头挺胸，双眼平视，双肘自然下垂，双臂张开约45度。

坐姿要领：上身要求与立姿相同，双脚略微分开与立姿相同，身体保持朝前，后背不倚靠背。座位的高低应适当，坐在板凳的1/2或1/3处。

2. 按孔方法

演奏葫芦丝时，采用竖握式，与箫类似。嘴唇含住吹嘴，左手在上，右手在下，依次按住发音孔。

在按孔时，一般采用手指第一关节中间指肚部分进行按孔，避免指尖和指缝按孔时漏气。（如图1-3所示）

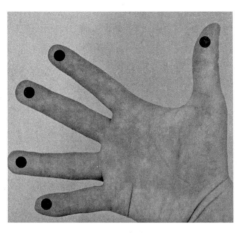

图1-3　按孔位置

三、葫芦丝吹奏的口形与呼吸方法

1. 口形

口形指吹奏葫芦丝时口的状态和形态，包含风门、口风、口劲3个方面的因素。

（1）风门，指吹葫芦丝时上下唇肌中央形成椭圆形气流经过的空隙。风门的大小随着吹奏高低音时气流的速度而变化。它通过口劲的大小来控制。吹低音时，气流速度细而急，风门缩小；吹高音时，气流速度粗而缓，风门放大。

（2）口风，也称"气的流速"，是从风门吹出来的气流。口风的急缓主要靠丹田气息来控制，随着音的高低变化而变化。吹奏低音时，口风较急，气流速度较快；吹奏高音时，口风较缓，气流速度较慢。（见表1-1）

（3）口劲，指控制风门大小与口风急缓时，上下唇肌和面部肌肉收放所用的力量。吹奏低音时，风门小，口风急，口劲较大；吹奏高音时，风门大，口风缓，口劲较小。

当我们拿起葫芦丝时，风门对准吹嘴，嘴角两边稍稍收缩（做微笑状），使上下唇肌的着力点集中在吹嘴上，舌头呈自然状态，口腔稍有扩张。吹奏时的口形是千变万化的，集中表现在风门和口劲的大小上。

葫芦丝、巴乌、箫演奏基础教程

表 1-1　葫芦丝气息流速

发音	3̇	5̇	6̇	7̇	1	2	3	4	4	5	6
指法	●	●	●	●	●	●	●	●	●	●	○
	●	●	●	●	●	●	●	○	⊙	○	○
	●	●	●	●	●	●	○	○	●	○	○
	●	●	●	●	●	○	○	○	●	○	○
	●	●	●	●	○	○	○	●	●	○	○
	●	●	●	○	○	○	○	●	●	○	○
	●	●	○	○	○	○	○	●	●	○	○
气息流速	最缓	加急	较急	较急	适中	适中	适中	较缓	第三种指法适用于滑音	较缓	更缓

2. 呼吸方法

呼吸方法指吹奏葫芦丝时气息的运用。正确运用呼吸方法对于吹好葫芦丝来说是相当重要的。正确的呼吸方法除了能吹好葫芦丝外，还能锻炼吹奏者的肺活量、促进血液循环、增强新陈代谢的能力，并且横膈膜的运动还能促进肠胃的蠕动，增强对食物的消化作用，对身体健康有益。如果呼吸方法不对，则会影响身体健康。

呼吸方法通常分为胸式呼吸法、腹式呼吸法、胸腹式呼吸法3种。

（1）胸式呼吸法是主要依靠胸廓中、上部肋间肌参与进行的一种呼吸形式，类似于平时的呼吸方法。运用这种方法吸气时，横膈膜略向上收，不能主动地帮助完成呼吸动作，吸气量受到限制。同时，由于肋骨支撑，肋间肌的伸缩力受到制约，缺乏弹性，不易控制，因此容易使人感到疲劳和紧张。

（2）腹式呼吸法又称"丹田式呼吸法"，主要依靠横膈膜和胸廓下的腹肌和腰肌的运动来完成。它的特点是整个腹腔向外扩张，腹部的肌肉灵活，富有弹性，吸气量较大，但由于胸部没有充分的运动，整个腹部运动量过大，因此容易使人疲劳。

（3）胸腹式呼吸法是由胸式呼吸法和腹式呼吸法自然结合而成的一种呼吸方法，类似于我们日常生活中的深呼吸。吸气时，胸腔的下部和腹腔的上部同时向四周扩张，但气要归丹田；呼气时，要求意守丹田，提气自然，使胸腹恢复自然状态。同时，呼吸的快慢也需要练习者不断练习。练习过程大致可分为4种，即慢吸慢呼、快吸慢呼、慢吸快呼、快吸快呼。其中，前两种呼吸方法需要重点练习。

以上3种呼吸方法，对葫芦丝演奏者来说，最适合的呼吸方法是胸腹式呼吸法，其次是腹式呼吸法。

下面具体讲讲胸腹式呼吸法的要领和运用。

第一章　葫芦丝、巴乌

初学者首先要找到深呼吸的感觉，吸气的过程要慢一些，让自己感受到气息慢慢地被吸入胸腹部和腰部，如同日常生活中闻花香的感觉。开始练习时，先用鼻子吸气，熟练之后，口鼻同时吸气。吸气时，双肩放松，不可上耸，气息向外扩张，丹田用力。胸腹式呼吸法是以"丹田为主，胸腹为辅"。这种呼吸法充分调动整个呼吸系统相互之间的有效协调性，吸气过程中，胸腔、腹腔、横膈膜肌等部位应积极扩张，使身体各部位受力均匀，减少身体的紧张感和疲劳感。

呼吸过程是由吸气和呼气来完成的。吹奏管乐器时对呼吸的要求相较于我们维持生理需要的呼吸要特殊得多，要求吸气要快，呼气却要慢很多。相较于正常呼吸，这种呼吸需要受人主观意识的支配，以完成非正常的呼吸动作。

四、葫芦丝的定调与转调

传统的葫芦丝的音域是一个八度加一个音，目前常用的葫芦丝是以筒音为基准来确定指法（筒音一般为最低音）。葫芦丝定调以第三孔的实际音高为准。例如，第三孔的实际音高为C，即为C调葫芦丝；第三孔的实际音高为D，即为D调葫芦丝。因此，葫芦丝在第三孔旁刻有C、D、E、F、G、A等调名。葫芦丝常用的指法有3种，即筒音作5、筒音作1、筒音作2。（见表1-2）

表1-2　葫芦丝3种常用指法对照

相对应的指法	左把位　　右把位	筒音作5	筒音作1	筒音作2
	● ● ● ● ● ● ●	$\underset{.}{5}$	1	2
	● ● ● ● ● ● ○	$\underset{.}{6}$	2	3
	● ● ● ● ● ○ ○	$\underset{.}{7}$	3	#4
	● ● ● ● ● ○ ●			4
	● ● ● ● ○ ○ ○	1	4	
	● ● ● ● ○ ○ ●			5
	● ● ● ○ ○ ○ ○	2	5	6
	● ● ○ ○ ○ ○ ○	3	6	7
	● ○ ● ● ● ● ●	4	♭7	$\dot{1}$
	● ◐ ● ● ● ● ●			
	● ● ● ● ● ○ ○	#4	7	
	● ● ● ● ○ ○ ○	5	$\dot{1}$	$\dot{2}$
	○ ○ ○ ○ ○ ○ ○	6	$\dot{2}$	$\dot{3}$

● 表示闭孔　　○ 表示开孔　　◐ 表示开半孔

第二节 巴乌概述

一、巴乌的基础知识

巴乌属于簧振动气鸣乐器。狭义的巴乌一般指主管铜簧类的气鸣乐器，而竹管、竹簧类的气鸣乐器一般又称"草巴乌"或"竹巴乌"。巴乌类乐器是傣族、壮族、彝族、苗族、哈尼族、布朗族、佤族、景颇族、阿昌族、德昂族等的民族乐器，各民族及同一民族的不同支系、不同居住地区有许多方言土语的称谓。铜簧类巴乌广泛流行于云南省南部的文山、红河、玉溪、思茅、西双版纳、临沧、德宏等地区，与这些地区毗邻的贵州省、广西壮族自治区的少数民族聚居区，以及东南亚北部一带。

巴乌在民间常分大、小两种。就音色而言，大巴乌音色圆润柔和、浑厚低沉，小巴乌音色细腻柔美、透明清亮。在一些民族中，巴乌运用较广泛，青年人演奏巴乌，用以传情或伴唱情歌；老年人演奏巴乌，用以追忆往事。在红河南岸彝族的歌舞中，巴乌常与竹笛、箫、小三弦月琴、树叶琴等乐器一起合奏。

二、巴乌演奏的基本姿势

巴乌的演奏姿势主要有立姿和坐姿两种（如图1-4所示）。

立姿要领：头部端正，人要站直，两眼平视前方，收腹挺胸，肩膀、颈部肌肉放松，双臂稍稍展开。双脚自然分开呈八字状，丁字步形，左脚略微向前，右脚向后。

坐姿要领：身体上半部分与立姿相同。坐姿时双腿可以得到一定程度的解放，身体呈自然状态。需要提示的是，坐姿演奏时，不能跷二郎腿，否则会影响运气，且不美观。

三、巴乌吹奏的呼吸方法

巴乌由竹制或木制的管身与铜簧片组成。吹奏时，将吹孔含在两唇之间，两腮略微收紧，通过气流使簧舌产生振动并激发管径空气柱而发音。

巴乌吹奏的呼吸方法与同类管乐器相同，呼吸过程是由吸气和呼气来完成的。吹奏管乐器时对呼吸的要求，相较于我们因维持生命所需的呼吸要特殊得多，要求吸气要快，而呼气却要慢得多。相较于正常呼吸动作，这种呼吸明显带有一定程度的强迫性，是受人的主观意识支配的。呼吸方法，有"腹式法"和"胸腹式法"。（参阅葫芦丝吹奏的呼吸方法）吹奏巴乌时提倡"胸腹式呼吸法"（丹田为主，胸腹为辅）的理由是非常充分的。这种呼吸法充分调动了整个呼吸系统相互之间的有效协调性，吸气过程中会促使胸部、两肋、腹壁、横膈膜等部

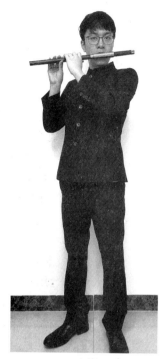 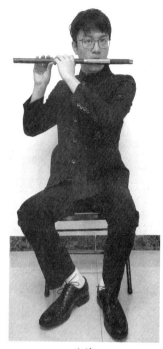

立姿　　　　　　　　坐姿

图1-4　巴乌演奏姿势

位的积极扩张。各个部位联合运作，使身体的负荷均匀，从而减少疲劳感。由于这种呼吸方法的气息的"支撑点"（丹田支撑）较为有效，因此呼吸动作能够运行自如、不费劲、不紧张，可以很好地完成对气息的有效控制，使气息有计划、有目的地呼出。

四、巴乌的定调与转调

巴乌与葫芦丝相同，传统巴乌的音域是一个八度加一个音。

巴乌可以通过不同的指法实现转调，通常可以演奏几个常用调。例如，以第三孔为D调，那么，筒音作2就是G调，筒音作6就是C调，筒音作1就是A调。目前常用的巴乌有C调、D调、G调、♭B调、♭E调等。（见表1-3）

葫芦丝、巴乌、箫演奏基础教程

表1-3 巴乌3种常用指法对照

相对应的指法	左把位				右把位			筒音作5	筒音作1	筒音作2
	●	●	●	●	●	●	●	5·	1	2
	●	●	●	●	●	●	○	6·	2	3
	●	●	●	●	●	○	○	7·	3	#4
	●	●	●	●	○	●	●			4
	●	●	●	●	○	○	○	1	4	
	●	●	●	○	●	●	●			5
	●	●	●	○	○	○	○	2	5	6
	●	●	○	○	○	○	○	3	6	7
	●	○	●	●	●	●	●	4	b7	1·
	●	◐	●	●	●	●	●			
	●	○	○	○	○	○	○	#4	7	
	●	○	○	○	○	○	○	5	1·	2·
	○	○	○	○	○	○	○	6	2·	3·

● 表示闭孔　　○ 表示开孔　　◐ 表示开半孔

附：

葫芦丝、巴乌发音阶段

1. 准备

准备一支葫芦丝、巴乌（G调或C调）。握稳乐器，随后尝试发声。

2. 试音

（1）双唇含住吹嘴，使气流集中于两唇之间的通道（风门）吹出来。

（2）如果是先从高音区6向低音区5吹奏，那么，气息的力度由弱变强，气流的速度由缓变快；如果是从低音区5往高音区吹奏，那么，气息的力度由强变弱，气流的速度由快变慢。

3. 发音

完成基本的发音练习后，开始尝试按孔的发音练习。先完成"6、5、3、2、1"的发音练习，随后完成"7、6、5"的发音练习。

提示：全部按孔的最低音"5"（也称"筒音"）较难吹奏，注意按孔严实，不要漏气，找准气息力度，保证发音准确。

葫芦丝、巴乌演奏必读

（1）掌握呼吸方法是保障管乐器演奏的必备的基本功，长音练习是最基本的练习。注意吸气时，要气沉丹田，循序渐进地练习，使长音平稳地、有效地吹奏。

（2）"T"为单吐符号，表示此音要吐奏。可用"tu"来练习，避免用"hu"来演奏。

（3）"⌒"为连音线，相同音如果由连音线连接，只吐第一个音，其余音不吐。连线内音要流畅，要一口气吹完，不能断开。

（4）一般的吹奏乐器（如笛、箫等）吹奏到高音区时，都需要一定的力度和强度做支撑，音越高，力度和强度越大，相对于低音区的演奏更加用力。而葫芦丝、巴乌则恰恰相反，音越高，气流越弱，音越低，气流越强。

（5）初学者在初学阶段由于气息较弱，时常会出现发出杂音、发不出音或产生"咕"音的现象。针对这些情况，可以试着慢慢加重气息的力量，这样就能正常地发音。演奏葫芦丝、巴乌时，气息需要有一定的强度，特别是低音区的演奏，力度需更强。

"咕"音往往出现在音头的位置，也经常出现在音尾的位置。解决音头的"咕"音，可以在音头采用"吐"（强气流，有一定的强度和力度）的演奏方式，以此代替"呼"（弱气流，气头软）的演奏方式。解决音尾的"咕"音，可以在吹完一个音后，将嘴唇微微张开，使气流迅速断掉，余气保存在口腔内。

（6）按孔部位：为了保证在演奏过程中手指不漏气，我们采用手指第一关节中部的手指肚来按孔，避免用指尖与指腰线来按孔。

（7）手形：正确的手形不仅确保了演奏时的美观，也给演奏者提供了便利，在初学阶段尤为重要。应避免采用倒腕式、机翼式、孔雀开屏式手形。初学者在演奏时，两个食指不要搭在附管上，否则会影响演奏效果。整个手形应做到"松、空、通"。两手的小指应当支撑附管，起到固定作用，两手大拇指应当在主管背后托起乐器。这样就能轻松地解放食指，方便演奏了。

（8）在有些快速吐音或连音与吐音相间的地方，应适当调整吐音的力度与方法，尽量用舌尖去吐奏。此方法叫"连吐"或"软吐"。在高音吐奏时，吹奏的音头要轻、气流要缓，不可强吹。在吹奏低音吐奏时，吹奏的音头要重、气流要急。

（9）在"∨"换气符号的地方，换气一定要迅速，不要因换气而影响节奏时值和旋律的流畅。

葫芦丝、巴乌、箫演奏基础教程

第三节　葫芦丝、巴乌基础练习曲

一、基本发音练习

（一）单音练习

"6"音的练习

【练习要点】
(1) 吹奏时，音孔全开，注意小指的支撑点。
(2) 吹奏时，气流速度较缓。
(3) 避免杂音的出现。

$\frac{4}{4}$（全按作5）

| 6 - ⌄6 - ⌄ | 6⌄ 6⌄ 6⌄ 6⌄ | 6 - ⌄6⌄ 6⌄ | 6 - - - ‖

"5"音的练习

【练习要点】
(1) 吹奏时，按闭第七孔，开放第一、第二、第三、第四、第五、第六孔。
(2) 吹奏时，气流速度较缓。

$\frac{4}{4}$（全按作5）

| 5 - ⌄5 - ⌄ | 5⌄ 5⌄ 5⌄ 5⌄ | 5 - ⌄5⌄ 5⌄ | 5 - - - ‖

"3"音的练习

【练习要点】
(1) 吹奏时，按闭第六、第七孔，开放第一、第二、第三、第四、第五孔。
(2) 吹奏时，气流速度适中。

$\frac{4}{4}$（全按作5）

| 3 - ⌄3 - ⌄ | 3⌄ 3⌄ 3⌄ 3⌄ | 3 - ⌄3⌄ 3⌄ | 3 - - - ‖

"2"音的练习

【练习要点】

(1) 吹奏时,按闭第五、第六、第七孔,开放第一、第二、第三、第四孔。
(2) 吹奏时,气流速度适中。

$\frac{4}{4}$（全按作 5）

| 2 - ˅2 - ˅ | 2˅ 2˅ 2˅ 2˅ | 2 - ˅ 2˅ 2˅ | 2 - - - ‖

"1"音的练习

【练习要点】

(1) 吹奏时,按闭第四、第五、第六、第七孔,开放第一、第二、第三孔。
(2) 吹奏时,气流速度适中。

$\frac{4}{4}$（全按作 5）

| 1 - ˅1 - ˅ | 1˅ 1˅ 1˅ 1˅ | 1 - ˅ 1˅ 1˅ | 1 - - - ‖

"7̣"音的练习

【练习要点】

(1) 吹奏时,按闭第三、第四、第五、第六、第七孔,开放第一、第二孔。
(2) 吹奏时,气流速度较急,力度较大。

$\frac{4}{4}$（全按作 5）

| 7̣ - ˅7̣ - ˅ | 7̣˅ 7̣˅ 7̣˅ 7̣˅ | 7̣ - ˅ 7̣˅ 7̣˅ | 7̣ - - - ‖

"6̣"音的练习

【练习要点】

(1) 吹奏时,按闭第二、第三、第四、第五、第六、第七孔,开放第一孔。
(2) 吹奏时,气流速度较急,力度较大。

$\frac{4}{4}$（全按作 5）

| 6̣ - ˅6̣ - ˅ | 6̣˅ 6̣˅ 6̣˅ 6̣˅ | 6̣ - ˅ 6̣˅ 6̣˅ | 6̣ - - - ‖

"5"音的练习

【练习要点】

(1) 吹奏时，7个按音孔全部按闭。

(2) 吹奏时，气流速度较急，力度很大。

$\frac{4}{4}$（全按作 $\underset{\cdot}{5}$）

$\underset{\cdot}{5}$ - ˇ$\underset{\cdot}{5}$ - ˇ | $\underset{\cdot}{5}$ ˇ $\underset{\cdot}{5}$ ˇ $\underset{\cdot}{5}$ ˇ $\underset{\cdot}{5}$ ˇ | $\underset{\cdot}{5}$ - ˇ $\underset{\cdot}{5}$ ˇ $\underset{\cdot}{5}$ ˇ | $\underset{\cdot}{5}$ - - - ‖

（二）长音练习

练 习 一

1=G （筒音作 $\underset{\cdot}{5}$）

$\frac{4}{4}$ 6 - - - ˇ | 5 - - - ˇ | 3 - - - ˇ | 2 - - - ˇ | 1 - - - ˇ |

1 - - - ˇ | 2 - - - ˇ | 3 - - - ˇ | 5 - - - ˇ | 6 - - - ˇ |

5 - - - ˇ | 3 - - - ˇ | 2 - - - ˇ | 1 - - - ˇ | $\underset{\cdot}{6}$ - - - ˇ |

$\underset{\cdot}{6}$ - - - ˇ | 1 - - - ˇ | 2 - - - ˇ | 3 - - - ˇ | 5 - - - ˇ |

3 - - - ˇ | 2 - - - ˇ | 1 - - - ˇ | $\underset{\cdot}{6}$ - - - ˇ | $\underset{\cdot}{5}$ - - - ˇ |

$\underset{\cdot}{5}$ - - - ˇ | $\underset{\cdot}{6}$ - - - ˇ | 1 - - - ˇ | 2 - - - ˇ | 3 - - - ‖

【练习提示】

发音准确，吹奏平稳、结实。每小节吸气，慢慢加长。

练 习 二

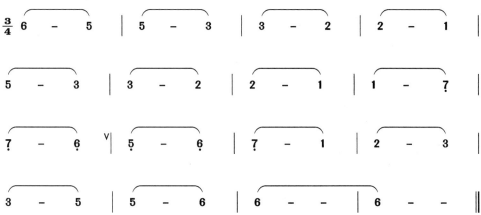

【练习提示】

发音平稳,开始时两小节吸一口气,熟练后每行吸一口气。

(三) 发音综合练习

1. "1""2""3"音的练习

练 习 一

$\frac{2}{4}$(全按作 $\underline{5}$)

3　3　|　2　-　ⅴ|　3　2　|　1　-　ⅴ|　3　1　|　1　-　ⅴ|　1　-　‖

练 习 二

$\frac{2}{4}$(全按作 $\underline{5}$)

3　1　|　1　-　ⅴ|　3　1　|　2　-　ⅴ|　3　1　|　1　3　|　2　-　ⅴ|　1　-　‖

练习 三

$\frac{2}{4}$（全按作 $\underset{.}{5}$）

3 2 1 2 | 3 - ∨ | 3 2 1 3 | 2 - ∨ | 3 2 1 | 1 3 2 ∨ | 3 2 1 3 | 1 - ‖

2. "7" "6" "5" 音的练习

练习 一

$\frac{4}{4}$（全按作 $\underset{.}{5}$）

1 7 1 7 1 2 7 ∨ | 1 2 1 7 6 7 7 ∨ | 1 2 1 2 3 1 7 | 1 3 2 7 1 - ‖

练习 二

$\frac{4}{4}$（全按作 $\underset{.}{5}$）

7 1 7 1 2 1 7 | 1 7 1 2 3 2 1 | 2 1 2 7 6 - | 6 7 6 1 7 - ‖

练习 三

$\frac{4}{4}$（全按作 $\underset{.}{5}$）

6 7 6 5 5 - | 5 6 7 5 1 - | 6 5 6 7 5 6 | 5 6 7 5 6 - ‖

练习 四

$\frac{2}{4}$（全按作 $\underset{.}{5}$）

1 6 5 6 7 1 | 1 - | ∨ 3 1 7 1 2 3 | 3 - | ∨

3 1 3 2 1 7 | 6 | 2 2 2 1 7 6 | 5 | 5 ‖

3. "5" "6" 音的练习

练 习 一

4/4（全按作 5̣）

| 5 6 5 6 | 5 - ᵛ 5 - ᵛ | 3 5 2 5 | 3 - ᵛ 3 - |

| 2 3 5 - | 3 5 ᵛ 6 - | 5 6 3 2 | 3 - ᵛ 3 - ‖

练 习 二

2/4（全按作 5̣）

| 5̣ 6̣ 2 3 | 5 - | ᵛ 3 5 2 1 | 5̣ - |

| 2 3 5 | 3 5 6 | ᵛ 5 6 3 2 | 1 - ‖

（四）连音练习

练 习 一

1=G（筒音作 5̣）

2/4 | 5̣ 6̣ 7̣ 1 | 2 1 7̣ 6̣ | 5̣ - | 6̣ 7̣ 1 2 | 3 2 1 7̣ | 6̣ - |

| 7̣ 1 2 3 | 4 3 2 1 | 7̣ - | 1 2 3 4 | 5 4 3 2 | 1 - |

【练习提示】

连音内的音符要一口气吹完。吹奏时，呼吸均匀稳定，音与音之间要保持连贯、圆滑、流畅。

```
2 3 4 5 | 6 5 4 3 | 2 -  | 6 5 4 3 | 2 3 4 5 | 6 - |

5 4 3 2 | 1 2 3 4 | 5 -  | 4 3 2 1 | 7 1 2 3 | 4 - |

3 2 1 7 | 6 7 1 2 | 3 -  | 2 1 7 6 | 5 6 7 1 | 2 -  | 1 - ‖
```

【练习提示】

手指连贯而松弛，旋律流畅。练习时要注意指序与发音。速度均匀，节奏均匀。

练 习 二

1=G （筒音作 5）

```
3/4 5 6 7 1 7 6 | 5 6 7 1 7 6 | 7 1 2 3 2 1 | 7 1 2 3 2 1 |

2 3 4 5 4 3 | 2 3 4 5 4 3 | 4 5 4 3 2 3 | 4 5 4 3 2 3 |

3 4 3 2 1 2 | 3 4 3 2 1 2 | 3 2 1 7 | 2 3 2 1 7 1 |

1 2 1 7 6 7 | 1 2 1 7 6 7 | 7 1 7 6 5 6 | 7 1 7 6 5 6 | 5 - - ‖
```

【练习提示】

注意指序与发音。旋律起伏自然，节奏准确，逐步加快速度。

练 习 三

1=G（筒音作 $\underline{5}$）

$\frac{2}{4}$ 3 5 2 3 | 5 — | ∨ 5 3 2 3 | 1 — |

3 5 3 | 3 6 1 | ∨ 3 5 5 6 | 1 — ‖

【练习提示】

连音内第一个音发吐音；其余音均不吐，平顺演奏。

练 习 四

1=G（筒音作 $\underline{5}$）

$\frac{2}{4}$ 5 3 6 3 | 5 — | ∨ 6 3 2 5 | 3 — |

5 6 3 | 6 1 2 | ∨ 6 5 6 5 | 1 — ‖

练 习 五

1=G（筒音作 $\underline{5}$）

$\frac{2}{4}$ 3 5 6 3 | 2 — | ∨ 2 5 6 3 | 3 — | ∨ 3 5 6 | 6 3 5 |

2 5 3 2 | 1 — | 1 5 1 2 5 | 3 — | 2 5 3 1 6 | 5 — ∨ |

2 5 3 | 3 6 5 | 2 5 3 5 3 2 | 1 — | 5 6 5 6 3 6 | 5 — ‖

葫芦丝、巴乌、箫演奏基础教程

二、入门基础练习

（一）单吐

单吐音符号为"T"。其特点是发音短促而有力，要求缩短原音符时值。演奏时，吐舌动作要有弹性，喉部不可僵硬。吐音的发音方法，即在吹之前，舌头顶住上牙床，在吹完时，舌头一接触吹口附近的位置马上向里缩回，使气流吹出，达到断音的效果。开始练习时，可用念字来训练，然后在乐器上练习。例如：

2/4 吐 吐 | 吐 吐 | 吐 — | 吐 吐 | 吐 吐 |

吐吐 吐吐 | 吐 — | 吐吐 吐吐 | 吐 吐 ‖

练 习 一

1=G （全按作 5）

2/4 T T T T | T T T T | T T T T | T — ∨ | T T T T | T T T T | T T T T | T — ∨ |
 1 0 1 0 | 2 0 3 0 | 2 0 1 0 | 1 — ∨ | 2 0 2 0 | 3 0 5 0 | 3 0 2 0 | 2 — ∨ |

T T T T | T T T T | T T T T | T — ∨ | T T T T | T T T T | T T T T | T — ‖
2 0 1 0 | 2 0 3 0 | 5 0 6 0 | 5 — ∨ | 2 0 5 0 | 3 0 2 0 | 1 0 2 0 | 1 — ‖

练 习 二

1=G （全按作 5）

4/4 T T T T T T T T | T T T T T T T T | T T T T T T T T | T T T T T T T T |
 5 0 5 0 5 0 5 0 | 6 0 6 0 6 0 6 0 | 7 0 7 0 7 0 7 0 | 1 0 1 0 1 0 1 0 |

T T T T T T T T | T T T T T T T T | T T T T T T T T | T T T T T T T T |
2 0 2 0 2 0 2 0 | 3 0 3 0 3 0 3 0 | 5 0 5 0 5 0 5 0 | 6 0 6 0 6 0 6 0 |

T T T T T T T T | T T T T T T T T | T T T T T T T T | T T T T T T T T |
5 0 5 0 5 0 5 0 | 3 0 3 0 3 0 3 0 | 2 0 2 0 2 0 2 0 | 1 0 1 0 1 0 1 0 |

T T T T T T T T | T T T T T T T T | T T T T T T T T ‖
7 0 7 0 7 0 7 0 | 6 0 6 0 6 0 6 0 | 5 0 5 0 5 0 5 0 ‖

练习三（正向）

1=G（全按作 $\underline{5}$）

$\frac{2}{4}$ 5̣5̣5̣ 5̣5̣5̣ | 6̣6̣6̣ 6̣6̣6̣ | 7̣7̣7̣ 7̣7̣7̣ | 111 111 | 222 222 | 333 333 |

444 444 | 555 555 | 666 666 | 555 555 | 444 444 | 333 333 |

222 222 | 111 111 | 7̣7̣7̣ 7̣7̣7̣ | 6̣6̣6̣ 6̣6̣6̣ | 5̣ — ‖

【练习提示】

（1）舌头吐奏果断有力，发音颗粒感强，吹奏响亮。
（2）正向三吐是由前八后十六分音符构成的节奏型。三吐音的符号为"TTK"。

练习四（正向）

1=G（全按作 $\underline{5}$）

$\frac{2}{4}$ 5̣ 66 7 66 | 7 11 2 11 | 1 22 3 22 | 3 55 6 55 | 6 0 |

5 66 5 33 | 3 55 2 33 | 2 33 1 22 | 1 22 7̣ 11 | 6̣ 77 5̣ 66 | 1 0 ‖

练习五（反向）

1=G（全按作 $\underline{5}$）

$\frac{2}{4}$ 6̣6̣5̣ 6̣6̣5̣ | 7̣7̣6̣ 7̣7̣6̣ | 117̣ 117̣ | 221 221 | 332 332 | 443 443 |

554 554 | 665 665 | 556 556 | 445 445 | 334 334 | 223 223 |

112 112 | 7̣71 7̣71 | 6̣67̣ 6̣67̣ | 5̣56̣ 5̣56̣ | 5̣ — ‖

【练习提示】

反向三吐是由前十六后八分音符构成的节奏型。吹奏要清晰,富有弹性。

(二)双吐

双吐是在单吐的基础上发展而成的,它比单吐的速度要快,适用于十六分音符的节奏型,符号为"TK"。双吐音是在单吐发"吐"音的基础,由舌根发"苦"音的动作。由于"苦"字发音力度较弱,因此要多练习"苦"字的发音,加强力度。

练 习 一

1=G (全按作5)

$\frac{2}{4}$ 1111 1111 | 1 0 | 2222 2222 | 2 0 | 3333 3333 | 3 0 |

5555 5555 | 5 0 | 6666 6666 | 6 0 | 6666 5555 | 3 0 |

5555 3333 | 2 0 | 3333 2222 | 1 0 | 2222 1111 | 6 0 |

1111 6666 | 5 0 | 5566 7766 | 5 0 | 6677 1177 | 6 0 |

7711 2211 | 7 0 | 1122 3322 | 1 0 | 2233 5533 | 2 0 |

3355 6655 | 3 0 | 5566 3355 | 2233 1122 | 6677 5566 | 1 - ‖

【练习提示】

练习时,舌头的动作不要过大,要富有弹性,音符清晰、流利,节奏准确。快速吹奏时,"T"和"K"的发音力度要统一。

第一章　葫芦丝、巴乌

练 习 二

1=G（全按作 5̣）

$\frac{2}{4}$ 5̣ 1 | 1111 | 6̣ 2 | 2222 | 7̣ 3 | 3333 | 1 4 | 4444 | 2 5 | 5555 | 3 6 | 6666 |

6 0 | 6̣ 3 | 3333 | 5̣ 2 | 2222 | 4̣ 1 | 1111 | 3̣ 7̣ | 7̣7̣7̣7̣ | 2̣ 6̣ | 6̣6̣6̣6̣ |

1 5̣ | 5̣5̣5̣5̣ | 1 0 | 6̣6̣5̣5̣ | 7̣7̣6̣6̣ | 1 1 7̣ 7̣ | 2 2 1 1 | 3 3 2 2 | 4 4 3 3 | 5 5 4 4 | 6 6 5 5 |

5 0 | 5 5 6 6 | 4 4 5 5 | 3 3 4 4 | 2 2 3 3 | 1 1 2 2 | 7̣7̣ 1 1 | 6̣6̣ 7̣7̣ | 5̣5̣ 6̣6̣ | 1 0 ‖

练 习 三

1=G（全按作 5̣）

$\frac{2}{4}$ 1 1 2 2 | 3 3 1 1 | 2 2 5̣ 5̣ | 3 3 | ∨ 2 2 5̣ 5̣ | 6̣6̣ 5̣5̣ | 3 3 3 1 | 2 2 |

1 2 1 2 | 5̣ 2 5̣ 2 | 1 2 6̣ 1 | 2 | ∨ 6̣ 1 6̣ 1 | 2 5̣ 3 2 | 6̣ 1 6̣ 2 | 1 |

3 2 6̣ 1 | 1 2 6̣ 1 | 2 5̣ 3 2 | 3 | ∨ 5̣ 3 5̣ 3 | 6̣ 5̣ 3 5̣ | 6̣ 5̣ 3 6̣ | 2 |

2 5̣ 6̣ 5̣ | 3 5̣ 6̣ 5̣ | 2 5̣ 3 2 | 3 | ∨ 2 5̣ 6̣ 5̣ | 1 5̣ 6̣ 5̣ | 3 5̣ 3 2 | 1 | ∨

6̣ 1 6̣ 1 | 5̣ 6̣ 5̣ 6̣ | 1 5̣ 6̣ 7̣ | 1 ‖

三、手指基础练习

（一）倚音

倚音是装饰音的一种演奏技巧。根据装饰音的位置，可分为前倚音和后倚音；根据装饰的种类，可划分为单倚音和复倚音。乐谱符号为"ㄊ"或"ㄋ"。

练 习 一

1=G （全按作 5̣）

[乐谱]

练 习 二

1=G （全按作 5̣）

[乐谱]

练习 三

[乐谱：1=G（全按作 5），4/4拍]

（二）打音

打音是在吹出本音的音孔上用手指打动一下，把连续的相同音符区分开来，符号为"丁"。这一技巧在传统乐曲中运用较多。例如，把"丁1"演奏成"7̌1"。当乐曲出现相连同度音时，我们可以用打音将它们区分开来。方法是，让手指力度落于指尖，准确拍打音孔，产生类似音孔的效果。在相同音之间加奏一个时值极短的低二度音，手指需要有弹性，并且速度要快。

练 习 一

[乐谱：1=G（全按作 5），2/4拍]

练 习 二

```
1=G （全按作 5）
```

$\frac{2}{4}$ 6 65 | 3 35 | 6 65 | 3 35 | 6 53 | 6 53 | 2 31 | 2 - |

5 53 | 2 23 | 5 53 | 2 23 | 5 32 | 5 32 | 1 27 | 1 - |

3 32 | 1 12 | 3 32 | 1 12 | 3 21 | 3 21 | 7 16 | 7 - |

2 21 | 7 71 | 2 21 | 7 71 | 2 17 | 2 17 | 6 75 | 6 - |

6 66 | 6 35 | 6 66 | 6 35 | 6 35 | 6 35 | 6 56 | 5 - ‖

【练习提示】

手指可以准确地拍打音孔，并伴有孔棱音出现。练习打音时，力求手指的独立性，并能体现在拍点上。练习时不必求快，手指动作应干净利落，不影响本音。

练习 三

1=G（全按作 5̣）　　　　　　　　　　　　　　　　　　　袁非凡　编曲

[乐谱略]

（三）颤音

葫芦丝、巴乌的颤音在乐谱标记为"tr"，由本音与上方大二度（或小二度、多度音程）快速交替演奏。

颤音可分为长颤音和短颤音、快速颤音和慢速颤音。在吹奏时应注意以下3点：①手指自然弯曲，自然灵活；②抬指适中，不宜太高或太低（太高影响速度，太低影响音准）；③颤音的开始和结束都要发生在起始音上。例如，将"$\overset{tr}{3}$"吹奏成"35353……"。

练 习 一

1=G（全按作 5̣）

（颤音练习曲谱）

【练习提示】

"tr / 3" 是小三度颤音，吹奏成 "35353……"。

练 习 二

1=G（全按作 5̣）

（颤音练习曲谱）

【练习提示】

颤音是手指训练中需要重点练习的部分，要求训练每个手指的独立性，抬指要富有弹性。练习时，肩、大小臂、手腕、手指都要松弛自然，先慢练，再加快；要求手指每拍颤动 3 次以上。

（四）波音

波音是指由本音与上方二度音交替演奏 1～2 次所形成的音波，如将 "1̃" 吹奏成 "1 2 1."或 "1 2 1 2 1"。

第一章 葫芦丝、巴乌

练 习 一

1=G （全按作 5̣）

$\frac{2}{4}$ 5̃6̣ 5̃6̣ | 5̃6̣ 5̣ | 6̣7̃ 6̣7̃ | 6̣7̃ 6̣ | 7̣1̃ 7̣1̃ | 7̣1̃ 7̣ |

1̃2 1̃2 | 1̃2 1 | 2̃3 2̃3 | 2̃3 2 | 3̃5 3̃5 | 3̃5 3 |

6̃5 6̃5 | 6̃5 6 | 5̃3 5̃3 | 5̃3 5 | 3̃2 3̃2 | 3̃2 3 |

2̃1̣ 2̃1̣ | 2̃1̣ 2 | 1̃7̣ 1̃7̣ | 1̃7̣ 1 | 7̣6̣ 7̣6̣ | 7̣6̣ 7̣ | 6̣5̣ 6̣5̣ | 6̣5̣ 5̣ ‖

练 习 二

1=G （全按作 5̣）

$\frac{2}{4}$ 6̣ 1̃ 6̣ 1̃ | 6̣ 5̣ 6̣ | 6̣ 3̃ 5̣ 3̃ | 2 1̃ 6̣ |

3 5̃ 3 5̃ | 3 2̃ 2 | 1 2̃ 7̣ 1̃ | 6̣ 7̣ 6̣ ‖

练 习 三

1=G （全按作 5̣）

$\frac{2}{4}$ 6̣5̣ 6̣5̣ | 6̣ 6 | 1̃6̣ 5̣6̣ | 5̣ - ∨ | 1̃2 1̃2 | 6̣ 3 | 2̃3 5̃3 | 2 - |

3̃ - | 2̃ - | 1̃ - | 6̣ - | 6̣6̣ 1 3 | 2 2̃ | 2̃2 3 1 | 6̣ - ‖

（五）叠音

叠音是指在主音上方二度至多度音的重叠，起到装饰作用，符号为"又"。它的时值短，不同于历音。叠音在装饰时以旋律为主，使用灵活。例如，将"又2"吹奏成"³ᴛ2"，将"⁵又2"吹奏成"⁵³ᴛ2"。

练 习 一

1=G（全按作5）

（谱例：叠音练习曲谱）

练 习 二

1=G（全按作5）

（谱例：叠音练习曲谱）

（六）滑音

滑音是指运用手指的屈伸能力，实现"上挑""下抹"的动作过程。上滑音手指实现"上挑"，下滑音实现"下抹"，回滑音则包括"上挑"与"下抹"两个过程。上滑音符号为"╱"，下滑音符号为"╲"。

练 习 一

1=G （全按作 5）

（乐谱略）

练 习 二

1=G （全按作 5）

（乐谱略）

练 习 三

1=G（全按作 5）

[乐谱]

（七）虚指颤音

虚指颤音是葫芦丝吹奏技巧中一种具有代表性的装饰技巧，符号为"o〰〰"。虚指颤音不同于一般的颤音，它要求在本音下方二度音孔上，不完全接触下方二度音孔，只接触音孔的边棱部分，大致占音孔的 1/4 或 1/5。

第一章 葫芦丝、巴乌

练 习 一

1=G （全按作 $\underline{5}$）

| 1 − − − | $\underline{5}$ $\underline{6}$ 1 − | 2 − − | $\underline{6}$ 1 2 − | 3 − − |

| $\underline{7}$ 2 3 − | 5 − − | 2 3 5 − | 6 − − | 3 5 6 − |

| 6 − − | 5 3 5 − | 5 − − | 3 2 3 − | 3 − − |

| 2 1 2 − | 2 − − | 1 $\underline{6}$ 1 − | 1 − − | $\underline{6}$ $\underline{5}$ $\underline{6}$ − ‖

练 习 二

1=G （筒音作 $\underline{5}$）

$\frac{4}{4}$ $\underline{5}$ $\underline{6}$ 1 − | $\underline{6}$ 1 2 − | 3 2 1 − | 1 $\underline{6}$ $\underline{5}$ − | 3 5 6 − |

| 5 3 5 − | 2 5 3 − | $\underline{6}$ 2 1 − | 3 5 − − | 6 3 5 − |

| 5 3 2 − | 5 6 3 − | 6 2 − − | 3 $\underline{6}$ 1 − | $\underline{5}$ $\underline{6}$ 1 − |

| $\underline{6}$ 1 2 − | 3 2 1 − | 1 $\underline{6}$ $\underline{5}$ − | $\underline{\dot{1}\,2}$ 3 − − | 3 − − − ‖

31

四、综合练习

练 习 一

第一章 葫芦丝、巴乌

练 习 二

1=G（全按作 5）

练 习 三

练 习 四

1=G （全按作5） ♩=60

练 习 五

第四节　葫芦丝、巴乌乐曲

多年以前

4/4（筒音作 5̣）　　　　　　　　　　　　　　　　　　　　　　　[英]贝利 曲

中速

| 1 1̲2̲ 3 3̲4̲ | 5 6̲5̲ 3 0 | 5 4̲3̲ 2 0 | 4 3̲2̲ 1 0 |

| 1 1̲2̲ 3 3̲4̲ | 5 6̲5̲ 3 0 | 5 4̲3̲2̲ 3̲2̲ | 1 - 0 0 |

| 5 4̲3̲ 2 5̲̇5̲̇ | 4 3̲2̲ 1 0 | 5 4̲3̲ 2 5̲̇5̲̇ | 4 3̲2̲ 1 0 |

| 1 1̲2̲ 3 3̲4̲ | 5 6̲5̲ 3 0 | 5 4̲3̲2̲ 3̲2̲ | 1 - 0 0 ‖

渔 光 曲

4/4（筒音作 5̣）　　　　　　　　　　　　　　　　　　　　　　　任光 曲

♩=80

| 1 - - 5̣ | 2 - - 5̣ | 5 - - 3 | 2 - - - ∨ |

| 3 - - 2 | 6̣ - - 2 | 1 - - 6̣ | 5̣ - - - ∨ |

| 6̣ - - 5̣ | 1 - 1 6̣ | 5 - - 3̲5̲ | 6 - - - ∨ |

| 5 - - 3 | 6 - 6 3 | 2 - - 5 | 1 - - - ‖

葫芦丝、巴乌、箫演奏基础教程

阿 细 跳 月

2/4 （筒音作 5）

彝族民歌

粉 刷 匠

2/4 （筒音作 5）

波兰儿歌

红 河 谷

4/4 （筒音作 5）

加拿大民歌

第一章 葫芦丝、巴乌

阿 里 郎

3/4（筒音作 5）

中速

朝鲜民歌

友谊地久天长

4/4（筒音作 5）

♩=70

苏格兰民歌

葫芦丝、巴乌、箫演奏基础教程

知道不知道

2/4（筒音作 5）

广西民歌

月牙五更

2/4（筒音作 5）

东北民歌

稍慢

第一章 葫芦丝、巴乌

康定情歌

2/4（筒音作 5）

四川民歌

♩=70

| 3 5 6̂6̂5 | 6 3 2 | 3 5 6̂6̂5 | 6 3. ∨ | 3 5 6̂6̂5 | 6 3 2 | 5 3 2321 |

| 2 6̣. | ∨ 6̣ 2. | ∨ 5 3. | ∨ 2 1 6̣ ∨ | 5 5 3 2321 | 2 6̣. | ∨ 3 5 6̂6̂5 |

| 6̂ 6̂ 3 2 | ∨ 3 5 6̂6̂5 | 6 3. | ∨ 3 5 6̂6̂5 | 6 3 2 | ∨ 5 3 2321 |

| 2 6̣. | ∨ 6̣ 2. | ∨ 5 3. | 2 1 6̣ - | ∨ 5 5 3 2321 | 2 6̣. | 6̣ - ∨ ‖
p

半个月亮爬上来

2/4（筒音作 5）

王洛宾 曲

| 3 4 | 5 5 | 4 5 4 | 3. 2 3 | 3 5 4 3 | 2. 1 2 | 3. 3 | 3 0 |

| 1 2 3 4 | 5 5 | 4 5 4 | 3. 2 3 | 3 5 4 3 | 2. 1 2 | 3 3 |

| 3 0 | 3. 4 4 5 | 5 5 | 6. 5 5 | 5 0 6 6 | 6 - | 5. 6 5 4 |

| 3 0 | 3. 6 6 | 6 - | 5. 6 5 4 | 3 0 ‖: 1 2 3 4 | 5 5 |

| 4 5 4 | 3. 2 3 | 3 5 4 3 | 2. 1 2 | 3. 3 | 3 - :‖

葫芦丝、巴乌、箫演奏基础教程

打 水 姑 娘

2/4 (筒音作 5)　　　　　　　　　　　　　　　　　　傣族民歌
中速稍快

第一章 葫芦丝、巴乌

沂蒙山小调

3/4（筒音作 5）

山东民歌

♩=70

| 2 5 3̂2̂ | 3 5̂3̂ 2̂1̂ | 2 - - ˅ | 2 5 2 |

| 3̂5 3̂2 1̂6̣ | 1 - - ˅ | 1 3 2̂3̂ | 5̣ 2̣̂7̣̂ 6̣̂5̣̂ | 6̣ - - ˅ |

| 1. 2̣̂7̣̂ | 5̣3̣5̣ - | 5̣ 0 0 :‖ 1 3 2̂3̂ | 5̣ 2̣̂7̣̂ 6̣̂5̣̂ |

pp

| 6̣ - - ˅ | 1. 2̂7̂6̂ | 5̂3̂5̂ - | 5̣ 5 - | 5 0 0 ‖

婚　誓

3/4（筒音作 5）

雷振邦　曲

| 1 2 1 | 3̂5̂ 3̂1̂ ˅ | 1 3 1 | 2 - 3 | 5̣ - - | 5̣ - - ˅ |

| 1 2 3 | 6 5 3 | 2 1. 6̂ | 2 - - | 2 - - ˅ | 6̣ 5̣ 6̣ |

| 1 2 3 | 6 5. 1̂ | 3 5 - | 5 - - ˅ | 1 - 2̂5̂ | 3 - - |

| 3 - - ‖: 6 5 3 | 2 - 3 | 5̣ - 6 | 1 - - | 1 - - :‖

葫芦丝、巴乌、箫演奏基础教程

崖畔上开花

2/4 （筒音作 5）　　　　　　　　　　　　　　陕北民歌
稍慢　抒情地

| 1 1 6 5 | 1 6 1 2 | 3 3 2 1 3 | 2 — ∨ | 3 5 6 5. 6 | 1 6 1 2. 3 |

| 2 6 1 6 | 5 — ∨ | 3 5 3 2 1. 2 | 3 5 3 2 3 | 5 3 2 1 6 1 | 2 — ∨ |

| 3 5 6 5. 6 | 1 6 1 2. 3 | 2 6 1 6 | 5 — ∨ | 3 5 2 3 | 2 2 1 6 5 |

| 3 3 2 1 6 5 3 | 2 — ∨ | 3 5 6 5. 6 | 1 6 1 2. 3 | 2 6 1 6 | 5 — ‖

甜 蜜 蜜

4/4 （筒音作 5）　　　　　　　　　　　　　印度尼西亚民歌
中速

| 3 5 6 3. 1 | 2. 1 2 3 5 3 — ∨ | 2 2 2 3 2 1 6 5 | 1. 2 3. 2 3 2 3 5 |

| 2 — — — ∨ | 3 5 6 3. 1 | 2. 1 2 3 5 3 — | 2 2 2 3 2 1 6 5 |

| 1. 3 2 1 6 5 | 1 — — — ∨ | 3 — 5 6 5 6 | 1 — — — ∨ |

| 6 1 6 1 6 1 6 5 | 3 — — — ∨ | 6 1 6 1 6 1 6 5 | 3 — — 0 5 6 |

| 5. ∨ 5 6 5. ∨ 5 6 | 5 5 6 5 5 6 5 — | 5 — — 0 | 3 5 6 3. 1 | 2. 1 2 3 5 3 — ∨ |

| 2 2 2 3 2 1 6 5 | 1. 3 2 1 6 5 | 1 — — — ∨ | 3 — 5 6 1 5 6 | 1 — — — ‖

第一章 葫芦丝、巴乌

涛 声 依 旧

陈小奇 曲

4/4（筒音作 5）
♩=66

5 5 5 6 1 2 1 6 1 | 1 1 1̇ 6 6 1 2 3 5 6 5. | 1 1 1 2 3 5 3 2 1 |

6 1 1 1 1 6 5 2 3 2. | 0 5 5 5 6 5 3 2 1 1 1 |

2 3 3 3 2 3 5 6 1 6 5 5 | 6 1 1 6 1 2 3 2. 3 2 3 2 1 |

5. 6 1 2 3 5 6 5. | (5 6 1 1 2 3 5 —) :‖ 0 5 6 6. 3 5 6 5 5 1 2 |

3 3 3 5 6 3 2 3. | 0 5 6 5 3 5 1 6 5 5 6 1 | 2 2 2 6 2 5 6 5. |

3 5 6 5 1 2 3 2 2 5 5 | 5 5 3 2 3 2 1 2 1 6 1 2 |

3 2 3 5 2 3 2 1 5 5 | 1. 5 5 5 5 6 5 3 5 6 5. :‖

2. 2 2 2 3 2 1 6 1 2 1 1 5 6 1 | 2 2 2 2 2 — 0 1 6 | 5 6 5. 5 — | 5 — 0 0 ‖

高　山　青

4/4（筒音作 5）

中国台湾民歌

3 23 5 6 5 3 2 | 3 - - - | 2. 6 1 2 1 6 5 | 6 - - - | 6 6 5 3 3 0 |

3 2 3 1 6 6 | 2 2 3 5 3 3 | 2. 3 2 1 1 6 5 | 6 - - - |

6. 5 2 3 2 1 2 | 3 - - - | 2. 6 1 2 1 6 5 | 6 - - - | 6 6 5 3 3 0 |

3 2 3 1 6 | 2. 2 2 3 5 3 5 | 2. 1 1 6 6 5 | 6 - - - | 6 - - 0 :||

6. 5 2 3 2 1 2 | 3 - - - | 2. 6 1 2 1 6 5 | 6 - - - |

6 6 5 3 3 0 | 2. 3 2 3 1 6 6 0 | 2. 2 2 3 5 3 5 | 2 - 3 5 |

6 - - 5 | 6 - - 5 | 6 - - - | 6 - - 0 ||

彝族酒歌

彝族民歌

$\frac{2}{4}$（筒音作 5）

中速

藏族弦子

藏族民间乐曲

第一章 葫芦丝、巴乌

下马酒之歌

1=F 2/4 （筒音作1）

蒙古族民歌

牧 歌

葫芦丝、巴乌、箫演奏基础教程

1=F 2/4 4/4 （筒音作 5）

李镇 曲

蒙古族民歌风味　引子自由

第一章 葫芦丝、巴乌

【演奏提示】
此曲可用大葫芦丝演奏。

葫芦丝、巴乌、箫演奏基础教程

阿月出嫁

1=♭B 4/4 （筒音作5）

张笑 曲

♩=60 喜悦地

第一章　葫芦丝、巴乌

葫芦丝、巴乌、箫演奏基础教程

八百里秦川好风光

葫芦丝、巴乌、箫演奏基础教程

第一章 葫芦丝、巴乌

傣 风

郑文萍 曲

1=C 2/4 3/4 （筒音作 5）

♩=120 热烈地

（乐谱省略）

第一章 葫芦丝、巴乌

闭附管

开附管

渐快

葫芦丝、巴乌、箫演奏基础教程

傣家芦歌
葫芦丝独奏

郑石萍 曲

1=G（筒音作 5）

第一章　葫芦丝、巴乌

葫芦丝、巴乌、箫演奏基础教程

第一章 葫芦丝、巴乌

洱海欢歌

葫芦丝独奏

李志华 曲

1=C（筒音作 5）

自由地　白族民歌风　　　　　　　慢起渐快　　　　　　　　　渐慢

3 - - -　6 - - -　1 - - -　6 - - -　| 6335 6556 1661 2112 3223 5335 | 6 - - -

慢起渐快

653216 653216 653216 3216 3216 3216 535 - 35 - - 2 - - - | 1012 1665 | 6 - - -

♩=130　欢快、跳跃地

2/4 (656 53 | 535 32 | 212 16 | 161 65 | 3.5 61 | 212 35 | 2.3 1265 | 666 60)

3 66 3 | 3 662 | 366 21 | 6 - | 3 66 3 | 3 662 | 166 21 | 3 -

566 60 | 522 20 | 355 21 | 30 30 | 566 60 | 522 20 | 355 21 | 60 60

3 66 | 213 | 366 21 | 3 - | 3 66 | 216 | 3.5 21 | 6 -

61 | 31 | 661 65 | 6.1 | 556 52 | 3216 | 335 21 | 6.6 21 | 6 -

3.5 32 | 166 | 166 21 | 3 - | 3.5 32 | 166 | 166 21 | 6 -

2.121 | 2.3 | 161 21 | 3 - | 2.121 | 2.3 | 161 21 | 6 -

1231 5 | 123 | 23 112 | 3 - | 1231 5 | 122 | 661 653 | 5 -

63

葫芦丝、巴乌、箫演奏基础教程

抒情、歌唱地

♩=60

♩=135 欢快、跳跃地

第一章 葫芦丝、巴乌

开附管

葫芦丝、巴乌、箫演奏基础教程

景颇山

1=♭B 2/4

林荣昌 曲

中板，引子，自由、欢快、跳跃地

中速，开附管

第一章 葫芦丝、巴乌

葫芦丝、巴乌、箫演奏基础教程

苗家花山节

1=C 2/4 （筒音作 5）

李志华 曲

引子，自由地

第一章 葫芦丝、巴乌

葫芦丝、巴乌、箫演奏基础教程

彝山乐

1=♭B 2/4 （筒音作 5）

李志华 曲

引子，自由地 山歌风味

第一章 葫芦丝、巴乌

葫芦丝、巴乌、箫演奏基础教程

壮 锦

陈东 曲

1=C 2/4 （筒音作 5）

明亮，自由地

第一章 葫芦丝、巴乌

【二】欢快地，开附管 ♩=130

第一章 葫芦丝、巴乌

湘 谣

1=F（全按作 5̣）

周可奇 曲

第一章 葫芦丝、巴乌

葫芦丝、巴乌、箫演奏基础教程

第一章 葫芦丝、巴乌

第一章 葫芦丝、巴乌

| 葫芦丝 | 5̣ 6̣ 1̲6̲1̲5̲ 3̲5̲3̲2̲ 3̲1̲ | 6̣̲1̣ 5̲6̣ 3̲6̣1̲2̲ 5̲3̲ |

低音鼓：X ⓧ ⓧⓧ X ⓧ XⓧⓍ X X ⓧ ｜ ⓧ X ⓧ ⓧ Xⓧⓧ X ⓧⓧ

| 葫芦丝 | 3̲ 5̲ 1̲6̲1̲2̲ 3̲6̣1̲2̲ 5̲3̲ | 5̲6̲5̲ 3̲6̣1̲2̲ 3̲6̣1̲2̲ 3˅ |

低音鼓：ⓧⓧ X ⓧⓧ X ⓧⓧ X ⓧⓧ ｜ X ⓧⓧ X X ⓧⓧ X ⓧⓧ X

♩ = 142

| 葫芦丝 | 6̣̲1̣ 1̲2̲ 3̲6̣1̲2̲ 5̲3̲ | 2/4 5̲6̲1̲5̲ 3̲6̲5̲3̲ | 6̲1̲5̲3̲ 6̲1̲3̲5̲ |

低音鼓：ⓧ X ⓧⓧ XⓧⓧX ⓧ ｜ 2/4 XⓧⓧX ⓧⓧXⓧ ｜ ⓧⓧⓧⓧ ⓧXXX

| 葫芦丝 | 1̲6̲1̲5̲ 3̲6̲5̲3̲ | 5̲6̲1̲5̲ 6̲1̲5̲6̲ | 1̲6̲1̲5̲ 3̲6̲5̲6̲ |

低音鼓：X ⓧⓧ X ⓧⓧXⓧ ｜ XⓧⓧX ⓧⓧXⓧ ｜ ⓧⓧⓧⓧ ⓧ X ⓧ

| 葫芦丝 | 6̲5̲6̲1̲ 3̲6̲5̲3̲ | 5̲6̲1̲5̲ 6̲1̲5̲6̲ | 1̲6̲1̲2̲ 6̲3̲6̲5̲ |

低音鼓：ⓧ X ⓧ ⓧⓧ ⓧⓧ X ⓧ ｜ X ⓧⓧ X ⓧⓧ X ⓧ ｜ ⓧⓧⓧⓧ ⓧ X ⓧ X

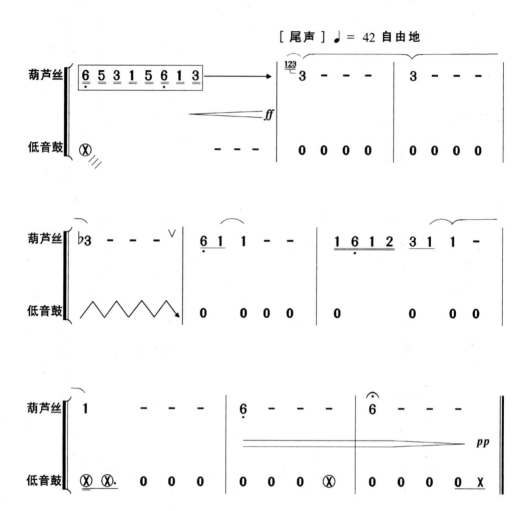

第一章 葫芦丝、巴乌

草原之心

1=C（全按作 5̣） 陈柏安 曲

【一】自由地

【二】慢板 ♩=65

【三】小快板 ♩=90

葫芦丝、巴乌、箫演奏基础教程

第二章 箫

第一节 箫概述

一、箫的历史

箫,边棱音气鸣乐器。箫起源于远古时期的骨哨;骨哨由鸟禽类的肢骨制成,有两个或3个歌孔,只能吹奏几个音。舜时的乐舞《箫韶》、夏朝时期的乐舞《大夏》都以箫为主奏乐器。周代以制作材料为标准出现了八音分类法,把乐器分为金、石、土、革、丝、木、匏、竹。其中,"竹"即指箫等竹类乐器。汉朝时期,箫被称为"篴""竖篴""羌笛"。汉代马融在《长笛赋》中记载:"近世双笛从羌起。……京房君明谙音律,故本四孔加以一。"西晋乐工列和、中书监荀勖所改革的笛为留空,前五后一,其形制和今天的箫比较相似。魏晋南北朝时期,箫用于独奏、合奏,也用于为乐府、相和歌伴奏。

唐代诗人李白在《宫中行乐辞》中把箫比作凤,传有"笛奏龙吟水,箫鸣凤下空"的诗句,故有"凤箫"的美称。唐代出现的尺八也属于箫类乐器。《律吕正义后编》阐述了箫和笛在构造和演奏形式上的不同:"箫长一尺八寸弱,从上口吹,有后出孔;笛横吹,无后出口。"箫的音色醇厚、柔和、幽静、清新,深受人们的喜爱。箫不仅能独奏,而且可以和其他乐器一起合奏、重奏、齐奏。在广东音乐和江南丝竹中,箫都是主奏乐器。

二、箫的种类

1. 传统洞箫

传统洞箫是目前最为普及的一种箫,一般直径在2.2厘米左右,开有6个音孔(前五后一),也有七孔和八孔的,别名"凤凰箫"。传统洞箫在我国南方地区丝竹中占有重要的地位。

2. 琴箫

琴箫又称"雅箫",多为八音孔,直径一般为1.7~1.8厘米。琴箫管径较细,音量较小,吹奏出来的音色飘逸、细腻,尤其适合与古琴合奏。古琴把F调定为正调,所以琴箫绝大多数是F调。

3. 南箫

南箫开设有 5 个音孔（前四后一），形制粗短，流行于我国福建沿海一带，主要用于"福建南音"和南音器乐套曲的合奏与伴奏。南箫早在唐代即流传到日本。

4. 尺八

尺八是我国古老的吹奏乐器，源于竖篴，竹制，长一尺八寸。隋唐时，尺八颇为盛行，宋代后渐少使用。尺八在隋唐之际传到日本。

5. 玉屏箫

玉屏箫产于黔东玉屏县，其外表常常雕刻有龙、凤或其他图案，有较好的实用和观赏价值。"仙到玉屏留古调，客从海外访知音"是对玉屏箫的高度赞誉。相传，玉屏箫的制作始于明代万历年间，距今已有 400 余年的历史。明、清两代，玉屏箫被列为朝廷的贡品，故有"贡箫"之称。

三、箫的演奏姿势与呼吸方法

1. 演奏姿势

演奏箫时，常见的有两种姿势——立姿与坐姿（如图 2-1 所示）。一般独奏时用立姿，合奏时用坐姿。

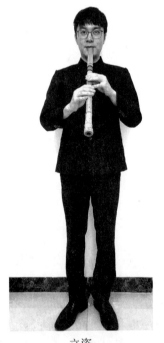
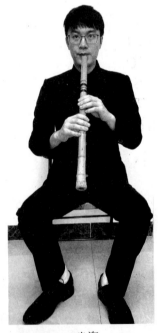

立姿　　　　　　　坐姿

图 2-1　箫的演奏姿势

立姿要领：人站立演奏，两腿直立，两脚分开呈外八字形，一脚稍在前，一脚稍在后，腰部要直，胸部要挺，身体要放松，头放平，目光平视前方，两肘自然下垂，双臂张开约45度，箫管斜倾与身体形成45度角，风门要正，下唇贴在吹口内，约占吹口的1/4。

坐姿要领：上身与立姿相同，座位的高低要适当，注意不能靠着椅子，上身要挺直，身体成自然状态，不要跷二郎腿。

2. 呼吸方法

掌握呼吸方法是演奏管乐器中最基本也是最重要的基本功之一。要注意两个方面的问题，即丹田支撑和丹田保持。丹田支撑，指用气时身体所凭借的力量必须牢固、可靠。丹田保持，指用气时，使气息能够有计划、有目的且自如地按照需要来完成演奏。

演奏箫时，呼吸与平时正常的呼吸状态大致相同。一般采用胸腹式呼吸法（丹田为主，胸腹为辅），通过横膈膜的收缩和扩张，循环做吸气和呼气的动作。这种呼吸法充分调动了整个呼吸系统相互之间的协调性。这要求演奏者在吸气时胸腔下部和腹腔上部同时向四周扩张，但气要归于丹田，提气自然，意守丹田。在呼吸的过程中，要寻找打哈欠的感觉，口腔打开，喉咙放松，感觉到从腹部到口腔之间有一根通顺的通道。注意在呼吸时，吸气要快，呼气要慢，相对于正常的呼吸动作，这种呼吸方法带有一定程度的强迫性。（参见前文演奏葫芦丝、巴乌的呼吸法）

吹奏中，呼气可分为两种。①平吹（缓吹）。吹奏时，气流速度较为缓慢而平稳，气束稍粗，呼吸肌肉组织收缩力较小。②超吹（急吹）。吹奏时，气流速度较急促有力，气束稍细，呼吸肌肉组织的收缩力较大。

著名笛子演奏家、教育家赵松庭将呼吸法的要领概括为"双肩不可上下动，胸腹同时来扩张。缓吹平吹全身松，腹肌不必空自忙。急吹超吹劲往下，丹田鼓气力度强。口鼻兼用看需要，切忌呼吸有声响。莫到无气才吸气，均匀呼气流水长"。

四、口形、风门、口劲、手形

1. 口形

口形是指吹箫时所保持的适合吹奏的嘴形和状态。首先将双唇平行并拢，嘴角稍稍向两端拉开，呈微笑状，在两唇中间形成一个集中的椭圆形吹孔，俗称"口风"。将下唇贴于箫管内侧约1/4处，人中对准U形吹孔，口腔内保持畅通，舌头自然伸平，尝试发音。（如图2-2所示）

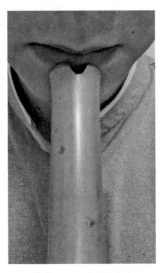

图 2-2 口形位置

2. 风门

风门是指上下唇肌中形成椭圆形气流经过的通道。风门大小随着吹奏气流速度而变化。吹奏中低音区时，气流速度较缓，风门较大；吹奏高音区时，气流速度较急，风门较小。

3. 口劲

口劲是指控制风门大小和口风缓急时，上下唇肌、匝肌所用的力量，包括两腮、嘴角和唇部肌肉组织。在演奏时，口劲需要与口形、风门相互配合。吹奏低音区时，口劲较小，气流较缓，风门较大；吹奏中高音区时，口劲较大，气流较急，风门较小。

4. 手形

演奏者的手指长短、手掌大小、习惯不同，因此，应养成适合自己的持箫、按孔方法。在初学的阶段，我们提倡指肚按孔法，一般用第一关节手指中心指肚位置与第二关节的手指中心指肚位置按孔，两手手指自然弯曲。右手小指、无名指、中指、食指的指肚分别按在第一、第二、第三、第四孔上，左手无名指、中指、食指分别按放在第五、第六、第七孔上，大拇指按放在箫背面的第八孔上，小指自然地放在箫管上。（见表 2-1）手掌像握住鸡蛋一样，需要有核心力量。

表 2-1 箫按孔的指法

○开孔 ●闭孔 ⊙半孔

		低、中音区														中、高音区												超吹						
第八孔	●	●	●	●	●	●	●	●	○	○	○	○	○	○	○	○	●	●	●	●	●	●	●	●	○	○	○	●	●	●	●	●	●	○
第七孔	●	●	●	●	●	●	●	●	●	●	●	●	●	●	○	○	●	●	●	●	●	●	●	○	○	○	○	●	●	●	●	●	○	●
第六孔	●	●	●	●	●	●	●	○	●	●	●	●	●	○	○	○	●	●	●	●	●	●	○	○	○	○	●	●	○	○	○	⊙	●	●
第五孔	●	●	●	●	●	●	⊙	●	●	●	●	●	⊙	●	●	○	●	●	●	●	●	⊙	●	●	●	○	○	●	●	○	○	●	●	●
第四孔	●	●	●	●	●	○	○	○	●	●	●	●	○	○	○	○	●	●	●	●	○	○	○	○	○	○	○	○	○	○	○	○	○	○
第三孔	●	●	●	●	○	○	○	○	●	●	●	○	○	○	○	○	●	●	●	○	○	○	○	○	○	○	⊙	○	○	○	●	○	○	○
第二孔	●	●	●	○	○	○	○	○	●	●	○	○	○	○	○	○	●	○	○	○	○	○	○	○	○	○	○	○	○	●	●	⊙	○	○
第一孔	●	●	○	○	○	○	○	○	●	⊙	○	○	○	○	○	○	⊙	○	○	○	○	○	○	○	○	○	○	○	○	●	●	●	○	○
首 G调	$\underset{.}{5}$	$\underset{.}{\#5}$	$\underset{.}{6}$	$\underset{.}{\#6}$	$\underset{.}{7}$	1	#1	2	#2	3	4	#4	5	#5	6	#6	7	$\dot{1}$	#$\dot{1}$	$\dot{2}$	#$\dot{2}$	$\dot{3}$	$\dot{4}$	#$\dot{4}$	$\dot{5}$	#$\dot{5}$	$\dot{6}$	#$\dot{6}$	$\dot{7}$	#$\ddot{1}$	$\ddot{2}$			
调 D调	$\underset{.}{1}$	$\underset{.}{\#1}$	$\underset{.}{2}$	$\underset{.}{\#2}$	$\underset{.}{3}$	4	#4	5	#5	6	#6	7	1	#1	2	#2	3	4	#4	5	#5	6	7	#$\dot{1}$	$\dot{1}$	#$\dot{1}$	$\dot{2}$	#$\dot{2}$	$\dot{3}$	$\dot{4}$	$\dot{5}$			
唱 C调	$\underset{.}{2}$	$\underset{.}{\#2}$	$\underset{.}{3}$	4	#4	5	#5	6	#6	7	$\dot{1}$	#$\dot{1}$	$\dot{2}$	#$\dot{2}$	$\dot{3}$	$\dot{4}$	#$\dot{4}$	5	#5	6	#6	7	$\dot{1}$	#$\dot{1}$	$\dot{2}$	#$\dot{2}$	$\dot{3}$	#$\dot{3}$	$\dot{4}$	$\dot{5}$	$\ddot{6}$			
F调	$\underset{.}{6}$	$\underset{.}{b7}$	7	$\underset{.}{b2}$	$\underset{.}{b3}$	2	3	3	4	$\dot{5}$	$b\dot{2}$	$\dot{2}$	$\dot{3}$	$\dot{4}$	$b\ddot{5}$	$\ddot{5}$	$b\ddot{6}$	$\ddot{6}$	$b\ddot{7}$	$\ddot{1}$	$b\ddot{2}$	$\ddot{2}$	$b\ddot{3}$	$\ddot{3}$										
法 bB调	3	4	$\underset{.}{b5}$	$\underset{.}{b6}$	$\underset{.}{b7}$	2	$b\dot{2}$	2	$b\dot{3}$	$\dot{3}$	4	$\dot{4}$	$\dot{5}$	$b\dot{6}$	$b\ddot{7}$	$\ddot{7}$	$\ddot{1}$	$b\ddot{2}$	$\ddot{2}$	$b\ddot{3}$	$\ddot{3}$	4	$\ddot{5}$	$\ddot{6}$	$\ddot{7}$									

说明：①表2-1所示指法为规范指法，亦为习箫之常用指法。
②部分音的指法有多种，不仅限于表2-1中所示指法。

葫芦丝、巴乌、箫演奏基础教程

第二节　箫基础练习曲

一、基本发音练习

（一）长音练习

练 习 一

1=G（筒音作 5̣）

$\frac{4}{4}$ 1 - - | 1 - - | 2 - - | 2 - - | 3 - - | 3 - - |

5̣ - - | 5̣ - - | 5 - - | 5 - - | 3 - - | 3 - - |

2 - - | 2 - - | 1 - - | 1 - - | 7̣ - - | 7̣ - - |

6̣ - - | 6̣ - - | 5̣ - - | 5̣ - - | 1 - - | 1 - - |

2 - - | 2 - - | 3 - - | 3 - - | 7̣ - - | 7̣ - - |

5̣ - - - | 5̣ - - - | 1 - - - | 1 - - - ‖

【练习提示】
上唇与下唇略微收缩，深吸一口气，再缓缓呼出，全身处于松弛状态。

练 习 二

1=G（筒音作 $\underline{5}$） ♩=80

$\frac{4}{4}$ 1 - 2 - | $\underline{7}$ - - - ∨ | $\underline{7}$ - 2 - | 1 - - - | 1 - $\underline{6}$ - | $\underline{7}$ - - - ∨ |

1 - $\underline{7}$ - | $\underline{6}$ - - - ∨ | $\underline{5}$ - $\underline{6}$ - | $\underline{7}$ - - - ∨ | $\underline{6}$ - 1 - | 2 - - - ∨ |

2 - $\underline{6}$ - | $\underline{5}$ - - - | 1 - 2 - | 3 - $\underline{6}$ - ∨ | $\underline{5}$ - $\underline{6}$ - |

$\underline{6}$ - - - | 1 - 2 - | 3 - 2 - | 1 - 2 - | 1 - - - ‖

练 习 三

1=G（筒音作 $\underline{5}$）

$\frac{2}{4}$ $\underline{5\ 6}$ $\underline{1\ 2}$ | 3 - | $\underline{\underline{6}\ 1}$ $\underline{2\ 3}$ | 5 - | $\underline{1\ 2}$ $\underline{3\ 5}$ | 6 - |

$\underline{2\ 3}$ $\underline{5\ 6}$ | $\dot{1}$ - | $\underline{3\ 5}$ $\underline{6\ \dot{1}}$ | $\dot{2}$ - | $\underline{5\ 6}$ $\underline{\dot{1}\ \dot{2}}$ | $\dot{3}$ - |

$\underline{\dot{3}\ \dot{2}}$ $\underline{\dot{1}\ 6}$ | 5 - | $\underline{\dot{2}\ \dot{1}}$ $\underline{6\ 5}$ | 3 - | $\underline{\dot{1}\ 6}$ $\underline{5\ 3}$ | 2 - |

$\underline{6\ 5}$ $\underline{3\ 2}$ | 1 - | $\underline{5\ 3}$ $\underline{2\ 1}$ | $\underline{6}$ - | $\underline{3\ 2}$ $\underline{1\ \underline{6}}$ | $\underline{5}$ - ‖

练 习 四

1=G（筒音作 5）

练 习 五

1=G（筒音作 5）

练习 六

1=G（筒音作 $\underline{5}$）

$\frac{4}{4}$ 5 - 6 - | 3 5 5 - | 3 2 2 - | 5 6 3 5 | 6 5 - - ∨ | $\underline{5}$ $\underline{6}$ 1 3 |

2 1 $\underline{6}$ - | 1 $\underline{6}$ 1 $\underline{5}$ | $\underline{\overset{5}{7}}$ $\underline{6}$ - - - | 1 2 3 2 1 ∨ | 2 6 $\underline{6}$ - |

1 3 1 $\underline{5}$ - | $\underline{5}$ 6 $\underline{6}$ - | $\underline{6}$ 3 3 - | 2 3 $\underline{6}$ - | 1 $\underline{6}$ $\underline{6}$ 1 | 1 - - - ‖

练习 七

1=G（筒音作 $\underline{5}$）

$\frac{2}{4}$ $\underline{\underline{5} \underline{5}}$ $\underline{5 6}$ | 5 - ∨ | $\underline{6 5}$ $\underline{3 5}$ | 3 - ∨ | $\underline{5 6}$ $\underline{3 2}$ | 2 - ∨ | $\underline{2 3}$ $\underline{2 \underline{6}}$ | 1 - ∨ |

$\underline{6 5}$ $\underline{3 5}$ | 6 - ∨ | $\underline{5 6}$ $\underline{5 3}$ | 5 - ∨ | $\underline{2 5}$ $\underline{3 2}$ | 3 - ∨ | $\underline{2 3}$ $\underline{5 6}$ | 1 - ∨ |

$\underline{1 1}$ $\underline{2 5}$ | $\underline{3 2}$ 3 ∨ | $\underline{2 5}$ $\underline{3 2}$ | $\underline{3 \underline{6}}$ 1 ∨ | $\underline{3 \underline{6}}$ $\underline{1 1}$ | $\underline{3 \underline{6}}$ 1 ∨ | $\underline{2 3}$ $\underline{5 6}$ | 5 - |

$\underline{\underline{5} \underline{5}}$ $\underline{5 6}$ | $\underline{\underline{5} \underline{5}}$ $\underline{5 6}$ | $\underline{5 6}$ $\underline{5 2}$ | 3 3 | $\underline{\underline{5} \underline{5}}$ $\underline{\underline{5} \underline{5}}$ | $\underline{5 6}$ $\underline{3 2}$ | $\underline{2 5}$ $\underline{3 2}$ | 2 - ∨ |

$\underline{1 3}$ $\underline{2 3}$ | $\underline{1 3}$ $\underline{2 3}$ | $\underline{2 3}$ $\underline{2 5}$ | $\underline{3 2}$ 3 | $\underline{1 \underline{6}}$ $\underline{1 2}$ | $\underline{1 \underline{6}}$ $\underline{1 2}$ | $\underline{1 2}$ $\underline{3 2}$ | $\underline{6}$ - ‖

（二）五声音阶练习

练　习

1=G（筒音作 5）

$\frac{2}{4}$ 5612 3216 | 5 - | 6123 5321 | 6 - | 1235 6532 | 1 - |

2356 1653 | 2 - | 3561 2165 | 3 - | 5612 3216 | 5 - |

6123 5321 | 6 - | 1235 6532 | 1 - | 6532 1235 | 6 - |

5321 6123 | 5 - | 3216 5612 | 3 - | 2165 3561 | 2 - | 1653 2356 |

1 - | 6532 1235 | 6 - | 5321 6123 | 5 - | 3216 5612 | 3 - ||

（三）七声音阶练习

练　习

1=G（筒音作 5）♩=60

5 6 7 1 | 2 3 4 3 | 2 1 7 6 | 5 - | 6 7 1 2 | 3 4 5 4 | 3 2 1 7 | 6 - |

5 6 7 1 | 2 3 2 1 | 7 6 5 4 | 3 - | 6 7 1 2 | 3 4 5 4 | 3 2 1 7 | 6 - |

5 6 7 1　6 7 1 2 | 7 1 2 3　2 | 6 7 1 2　3 4 5 6 | 5 6 5 4　2 1 | 6 6　7 7 | 1 1　1 6 |

7 7　7 6 | 5 6 7 1　2 3 2 1 | 7 1 7 6　5 | 5 6 5 6　4 5 4 5 | 3 4 5 6　5 |

6 7 1 2　3 4 3 2 | 1 2 1 7　6 | 6 5 6 5　4 5 4 5 | 3 5 2 5　1 | 1 7 6 5　1 ‖

二、入门基础练习

（一）急吹

急吹需在缓吹的基础上进一步增强唇部肌肉的控制，口风细而小，加之腹部肌肉控制的丹田做支撑，使气流汇成一束，再使气流加快速度呼出。

练 习 一

1=G（筒音作 5）

（乐谱）

练 习 二

1=G（筒音作 5）

（乐谱）

（二）吐音

舌头技术或称"舌能"，大致可以分为吐音和花舌两个方面。为了便于系统地把握，我们将吐音形式划归为单吐、双吐和三吐，将舌头动作分解为舌根动作和舌尖动作。

1. 单吐

单吐是一切断音的基础，发音动作"TTT..."。运用舌根的推力作用于舌尖，迅速将气流阻断而产生出来的短、顿音，就是单吐音。

练 习

1=G（筒音作 5）

[乐谱]

2. 双吐

双吐的发音动作为"TKTK..."。运用舌根的推力和口腔的气流压力来切断连续不断的乐音而产生出来的颗粒感音效就是双吐音。

练 习

1=G（筒音作 5̣）

$\frac{2}{4}$ 5555 5555 | 5̣ 0 | 6666 6666 | 6̣ 0 | 7777 7777 | 7̣ 0 |

1111 1111 | 1 0 | 2222 2222 | 2 0 | 3333 3333 | 3 0 |

5555 5555 | 5 0 | 6666 6666 | 6 0 | 6666 5555 | 3 0 |

5555 3333 | 2 0 | 3333 2222 | 1 0 | 2222 1111 | 6̣ 0 |

1111 6666 | 5̣ 0 | 5566 7766 | 5 0 | 6677 1̇1̇77 | 6 0 | 77 1̇1̇ 2̇2̇ 1̇1̇ |

7 0 | 1̇1̇ 2̇2̇ 3̇3̇ 2̇2̇ | 1̇ 0 | 2̇2̇ 3̇3̇ 5̇5̇ 3̇3̇ | 2̇ 0 | 3̇3̇ 5̇5̇ 6̇6̇ 5̇5̇ | 3̇ 0 ||

3. 三吐

三吐的发音动作为"TTK"（正向）或"TKT"（反向），是单吐和双吐技巧的结合运用。与单吐、双吐不同的是，三吐非常便于迅速、短促地换气。

练 习 一

1=G（筒音作 5̣）

$\frac{4}{4}$ 5 6̣6̣ 7̣1̣1 2̣1̣1 7̣6̣6̣ | 6̣7̣7̣ 1̣2̣2 3̣2̣2 1̣7̣7̣ | 7̣1̣1 2̣3̣3 4̣3̣3 2̣1̣1 |

1 2̣2 3 4̣4 5 4̣4 3 2̣2 | 2 3̣3 4 5̣5 6 5̣5 4 3̣3 | 4 5̣5 6 7̣7 1̇ 7̣7 6 5̣5 |

5 6̣6 7̣ 1̇1̇ 2̇ 1̇1̇ 7̣ 6̣6 | 6 7̣7 1̇ 2̇2̇ 3̇ 2̇2̇ 1̇ 7̣7 | 7̣ 1̇1̇ 2̇ 3̇3̇ 4̇ 3̇3̇ 2̇ 1̇1̇ |

1̇ 2̇2̇ 3̇ 4̇4̇ 5̇ 4̇4̇ 3̇ 2̇2̇ | 2̇ 3̇3̇ 4̇ 5̇5̇ 6̇ 5̇5̇ 4̇ 3̇3̇ | 5 6̇6 4̇ 5̇5̇ 3̇ 4̇4̇ 2̇ 3̇3̇ |

1̇ 2̇2̇ 7̣ 1̇1̇ 6̣ 7̣7̣ 5 6̣6 | 4 5̣5 3 4̣4 2 3̣3 1 2̣2 | 7̣ 1̣1 6̣ 7̣7̣ 5̣ 6̣6̣ 5̣ ||

练 习 二

1=G（筒音作 $\underline{5}$）

$\frac{4}{4}$ 555 666 777 111 | 666 777 111 222 | 777 111 222 333 |

111 222 333 444 | 222 333 444 555 | 333 444 555 666 |

444 555 666 777 | 555 666 777 $\dot{1}\dot{1}\dot{1}$ | 666 777 $\dot{1}\dot{1}\dot{1}$ $\dot{2}\dot{2}\dot{2}$ |

777 $\dot{1}\dot{1}\dot{1}$ $\dot{2}\dot{2}\dot{2}$ $\dot{3}\dot{3}\dot{3}$ | $\dot{1}\dot{1}\dot{1}$ $\dot{2}\dot{2}\dot{2}$ $\dot{3}\dot{3}\dot{3}$ $\dot{4}\dot{4}\dot{4}$ | $\dot{2}\dot{2}\dot{2}$ $\dot{3}\dot{3}\dot{3}$ $\dot{4}\dot{4}\dot{4}$ $\dot{5}\dot{5}\dot{5}$ |

$\dot{6}\dot{6}\dot{6}$ $\dot{5}\dot{5}\dot{5}$ $\dot{4}\dot{4}\dot{4}$ $\dot{3}\dot{3}\dot{3}$ | $\dot{5}\dot{5}\dot{5}$ $\dot{4}\dot{4}\dot{4}$ $\dot{3}\dot{3}\dot{3}$ $\dot{2}\dot{2}\dot{2}$ | $\dot{4}\dot{4}\dot{4}$ $\dot{3}\dot{3}\dot{3}$ $\dot{2}\dot{2}\dot{2}$ $\dot{1}\dot{1}\dot{1}$ |

$\dot{3}\dot{3}\dot{3}$ $\dot{2}\dot{2}\dot{2}$ $\dot{1}\dot{1}\dot{1}$ 777 | $\dot{2}\dot{2}\dot{2}$ $\dot{1}\dot{1}\dot{1}$ 777 666 | $\dot{1}\dot{1}\dot{1}$ 777 666 555 |

777 666 555 444 | 666 555 444 333 | 555 444 333 222 |

444 333 222 111 | 333 222 111 $\underline{777}$ | 222 111 $\underline{777}$ $\underline{666}$ |

111 $\underline{777}$ $\underline{666}$ $\underline{555}$ | 1 － － － ‖

三、手指基础练习

（一）倚音

倚音是在本音的前面或后面加上一个或多个小音符，吹奏时时值很短，起到装饰本音的作用，可以润饰或美化旋律。乐谱符号标记为"ㄜ"或"ㄟ"。根据装

饰位置，可分为前倚音和后倚音；根据装饰效果，可分为单倚音和复倚音。

练 习

1=D（筒音作 5）

（二）打音

打音是将手指力度落于指尖，以一指或多指同时拍打本音孔所产生的时值的下方音多度音。乐谱符号标记为"丁"或"扌"。

练习 一

1=G（筒音作 5̣）　　　　　　　　　　　　　　　　　　袁非凡　编曲

$\frac{2}{4}$ 6̣6̣ 6̣6̣ | 6̣6̣ 6̣6̣ | 11 11 | 11 11 | 6̣6̣ 11 | 2̲6̣1 2̲6̣1 | 2 0 |

11 11 | 11 11 | 22 22 | 22 22 | 11 22 | 3̲7̣2̣ 3̲7̣2̣ | 3 0 |

22 22 | 22 22 | 33 33 | 33 33 | 22 33 | #4̲23 #4̲23 | #4 0 |

33 33 | 33 33 | #44 44 | #44 44 | 33 #44 | 6#4̲5 6̲4̲5 | 6 0 |

66 66 | 66 66 | i̇i̇ i̇i̇ | i̇i̇ i̇i̇ | 66 i̇i̇ | 2̲̇71 2̲̇71 | 2̇ 0 |

2̲6̣1 2̲6̣1 | 3̲7̣2̣ 3̲7̣2̣ | #4̲23 4̲23 | 6#4̲5 6̲4̲5 | 7̲56 7̲56 | 2̲̇71 2̲̇71 | 6 0 5 0 ‖

练习 二

1=G（筒音作 5̣）

6̣6̣ 6̣6̣ | 7̣7̣ 7̣7̣ | 11 11 | 22 22 | 33 33 | #44 44 | 55 55 | 66 66 |

77 77 | i̇i̇ i̇i̇ | 2̇2̇ 2̇2̇ | 3̇3̇ 3̇3̇ | #4̇4̇ 4̇4̇ | 5̇5̇ 5̇5̇ | 6̇6̇ 6̇6̇ | 5̇ — ‖

练习 三

1=G（筒音作 5）

[乐谱]

（三）叠音

叠音是在本音上方加奏二度至多度音，时值极短，用于装饰旋律，使音乐华丽而富有动感。叠音技巧使用起来较灵活。乐谱符号标记为"又"。

练 习 一

1=G（筒音作 $\underline{5}$） ♩=60

$\frac{3}{4}$ $\underline{5}$ $\underline{6}$ $\underline{5}$ | $\underline{6}$ 1 $\underline{6}$ | 1 2 1 | 2 3 2 | 3 5 3 | 2 - - |

$\underline{6}$ 1 $\underline{6}$ | 1 2 1 | 2 3 2 | 3 5 3 | 5 6 5 | 3 - - |

1 2 1 | 2 3 2 | 3 5 3 | 5 6 5 | 6 $\dot{1}$ 6 | 5 - - |

2 3 2 | 3 5 3 | 5 6 5 | 6 $\dot{1}$ 6 | $\dot{1}$ $\dot{2}$ $\dot{1}$ | 6 - - |

3 5 3 | 5 6 5 | 6 $\dot{1}$ 6 | $\dot{1}$ $\dot{2}$ $\dot{1}$ | $\dot{2}$ $\dot{3}$ $\dot{2}$ | $\dot{1}$ - - |

5 6 5 | 6 $\dot{1}$ 6 | $\dot{1}$ $\dot{2}$ $\dot{1}$ | $\dot{2}$ $\dot{3}$ $\dot{2}$ | $\dot{3}$ $\dot{5}$ $\dot{3}$ | $\dot{2}$ - - ‖

练 习 二

1=G（筒音作 5）

（四）颤音

颤音是由按主要音和上方邻音的手指快速、均匀地交替颤动而形成的。例如，"tr / 2"的实际吹奏效果是"2323232"，类似于三十二分音符。除常用的二度颤音外，还有三度、四度颤音。演奏颤音时，手指不宜抬得过高，肌肉需放松。乐谱符号标记为"tr"。

练 习 一

1=G（筒音作 5） ♩=80

2/4 $\overset{tr}{5}$ - | 5 - ∨| $\overset{tr}{6}$ - | 6 - ∨| $\overset{tr}{7}$ - | 7 - ∨| $\overset{tr}{1}$ - | 1 - ∨|

$\overset{tr}{2}$ - | 2 - ∨| $\overset{tr}{3}$ - | 3 - ∨| $\overset{tr}{5}$ - | 5 - ∨| $\overset{tr}{6}$ - | 6 - ∨|

$\overset{tr}{7}$ - | 7 - ∨| $\overset{tr}{\dot{1}}$ - | $\dot{1}$ - ∨| $\overset{tr}{\dot{2}}$ - | $\dot{2}$ - ∨| $\overset{tr}{\dot{3}}$ - | $\dot{3}$ - ∨|

$\overset{tr}{\dot{2}}$ - | $\dot{2}$ - ∨| $\overset{tr}{\dot{1}}$ - | $\dot{1}$ - ∨| $\overset{tr}{7}$ - | 7 - ∨| $\overset{tr}{6}$ - | 6 - ∨|

$\overset{tr}{5}$ - | 5 - ∨| $\overset{tr}{4}$ - | 4 - ∨| $\overset{tr}{3}$ - | 3 - ∨| $\overset{tr}{2}$ - | 2 - ∨|

$\overset{tr}{1}$ - | 1 - ∨| $\overset{tr}{7}$ - | 7 - ∨| $\overset{tr}{6}$ - | 6 - ∨| $\overset{tr}{5}$ - | 5 - ‖

练 习 二

1=G（筒音作 5） ♩=80

2/4 $\overset{tr}{5}$ 5 $\overset{tr}{5}$ 5 | $\overset{tr}{6}$ 6 $\overset{tr}{6}$ 6 | $\overset{tr}{7}$ 7 $\overset{tr}{7}$ 7 | $\overset{tr}{1}$ 1 $\overset{tr}{1}$ 1 | $\overset{tr}{2}$ 2 $\overset{tr}{2}$ 2 | $\overset{tr}{3}$ 3 $\overset{tr}{3}$ 3 |

$\overset{tr}{4}$ 4 $\overset{tr}{4}$ 4 | $\overset{tr}{5}$ 5 $\overset{tr}{5}$ 5 | $\overset{tr}{6}$ 6 $\overset{tr}{6}$ 6 | $\overset{tr}{7}$ 7 $\overset{tr}{7}$ 7 | $\overset{tr}{\dot{1}}$ - | $\overset{tr}{\dot{1}}$ $\dot{1}$ $\overset{tr}{\dot{1}}$ $\dot{1}$ |

$\overset{tr}{7}$ 7 $\overset{tr}{7}$ 7 | $\overset{tr}{6}$ 6 $\overset{tr}{6}$ 6 | $\overset{tr}{5}$ 5 $\overset{tr}{5}$ 5 | $\overset{tr}{4}$ 4 $\overset{tr}{4}$ 4 | $\overset{tr}{3}$ 3 $\overset{tr}{3}$ 3 | $\overset{tr}{2}$ 2 $\overset{tr}{2}$ 2 | 1 - ‖

葫芦丝、巴乌、箫演奏基础教程

练 习 三

1=G（筒音作 5） ♩=60

2/4 5̣5̣ 5̣5̣ | 6̣6̣ 6̣6̣ | 7̣7̣ 7̣7̣ | 1 1 1 1 | 2 2 2 2 | 3 3 3 3 | 4 4 4 4 |

3̇3̇ 3̇3̇ | 2̇2̇ 2̇2̇ | 1̇1̇ 1̇1̇ | 7 7 7 7 | 6 6 6 6 | 5 5 5 5 | 5̣ - ‖

练 习 四

1=G（筒音作 5）

4/4 5̣ 1 3 1 | 3 5 3 1 | 5̣ - - - |

6 2 4 2 | 4 6 4 2 | 2 - - - |

3 5 7 5 | 7 5 3 5 | 3 - - - |

4 6 1̇ 6 | 1̇ 3̇ 1̇ 6 | 6 - - - |

5 3 1 3 | 1 7̣ 1 2 | 2 - - - |

5̣ 7̣ 3 7̣ | 7̣ 5 3 5 | 3 - - - |

6̣ 1 4 1 | 1 6 4 6 | 5 - - - |

7̣ 3 5 3 | 2 7 5 7 | 7 - - - |

1 4 1̇ 4 | 5 6 3 2 | 1 - - - ‖

（五）滑音

运用手指的屈伸能力，实现"上挑""下抹"的动作过程就是滑音训练。上滑音向上挑，下滑音向下抹。乐谱符号标记为"↗"或"↘"。

练 习 一

1=G（筒音作 5̣）

（乐谱略）

练 习 二

1=G（筒音作 5̣） ♩=80

（乐谱略）

（六）筒音作 2

练 习

1=C（筒音作 2） ♩=60

4/4 23 45 67 12 | 32 17 65 43 ∨ | 2 - - - ∨ | 34 56 71 23 ∨ |

43 21 76 54 ∨ | 3 - - - ∨ | 45 67 12 34 | 54 32 17 65 ∨ |

4 - - - ∨ | 56 71 23 45 | 65 43 21 76 ∨ | 5 - - - |

67 12 34 56 | 76 54 32 17 | 6 - - - ∨ | 71 23 45 67 |

i7 65 43 21 | 7 - - - ∨ | 12 34 56 7i | 2i 76 54 32 |

1 - - - ∨ | 23 45 67 i2 | 32 i7 65 43 | 2 - - - ∨ |

32 i7 65 43 | 23 45 67 i2 | 3 - - - ∨ | 2i 76 54 32 |

12 34 56 7i | 2 - - - | i7 65 43 21 | 71 23 45 67 |

i - - - ∨ | 76 54 32 17 | 67 12 34 56 | 7 - - - ∨ |

65 43 21 76 | 56 71 23 45 | 6 - - - ∨ | 54 32 17 65 |

45 67 12 34 | 5 - - - ∨ | 43 21 76 54 | 34 56 71 23 |

4 - - - ∨ | 32 17 65 43 | 23 45 67 12 | 3 - - - ∨ |

21 76 54 32 | 34 56 71 23 | 2 - - - ‖

（七）筒音作 3

练 习

摇 篮 曲
（送才郎调）

1=F（筒音作 3） ♩=70
慢速 安静地

2/4 1 1 1. 6 | 5. 1 1 | 5 6 i 6 5 5 3 | 3/τ 5 3 2 2 | 2 5 5. 3 |

2 3 2 1 | 1/τ 6 3 3 2 1 1/τ 6 | 6/τ 5. | 6 1 5 6 1. 2 |

3 3 2 1 2 3/τ 5. 3 | 2 3 3 5 6 | 2 2 7 6 | 6 5 3 5 6 | 6 5 3 6 5 |

5/τ 3. 5 3 2 1 6 1 6 | 5 3 2 2 1 6 | 5. - :‖ 6 5 3 5 6. 5 |

6 5 3 6 5 | 3. 5 3 2 1 6 1 2 | 5 3 2 2 1 6 | 6/τ 5. - ‖

（八）筒音作 6

练 习

三十里铺

（筒音作 6）
中速

[sheet music]

（九）筒音作 1

练 习

孟姜女

（筒音作 1）
民间音乐

[sheet music]

紫竹调

1=D（G调箫　筒音作 5）

沪剧曲牌

四、综合练习

练习 一

练习 二

练习 三

练 习 四

1=C（筒音作 2）

$\frac{2}{4}$ 3236 5632 | 1236 5653 | 2351 6163 | 55 56 | 67 5 |

5351 6163 | 5356 3532 | 1612 3235 | 22 23 | 35 2 |

3232 1235 | 6565 6561 | 5656 5632 | 1612 3235 | 6536 5635 |

2313 2312 | 6561 2313 | 2161 2162 | 11 16 | 62 1 |

35 57 | 75 57 | 16 63 | 35 6 | 6765 6 | 5636 5 | 23 35 | 56 32 |

1166 1122 | 3322 3355 | 6622 3355 | 6765 6535 | 6525 6515 |

6756 3 | 3561 6532 | 5653 2135 | 5653 2356 | 3536 5 |

1656 6536 | 5325 3212 | 1656 6125 | 3652 3236 | 5632 1 |

2161 1656 | 2321 6161 | 2321 2 | 6123 2321 | 6123 1216 |

5612 6165 | 3656 5632 | 2321 2321 | 6165 6532 | 1235 6 ‖

第三节 箫乐曲

妆台秋思

古曲

1=C（筒音作 2）

【乐曲说明】

《妆台秋思》源自琵琶曲《塞上曲》的曲调。乐曲如泣如诉、缠绵委婉，深刻而细腻地表达了身处塞外的王昭君对故国的思念之情。

葫芦丝、巴乌、箫演奏基础教程

佛 上 殿

古曲

葫芦丝、巴乌、箫演奏基础教程

出 水 莲

1=G（G调箫　筒音作5）♩=40

广东客家音乐

【乐曲说明】

《出水莲》是客家音乐的代表之一，音调古朴，风格淡雅，表现了莲花"出淤泥而不染，濯清涟而不妖"的高洁风骨。

此曲旋律清丽、典雅，速度适中。全曲虽不长，却以各种丰富的表现手法将出水莲的神态、气质刻画得栩栩如生。

高山流水

1=G 或 F （G调或F调 简音作 2）

古曲

葫芦丝、巴乌、箫演奏基础教程

【乐曲说明】

《高山流水》取材于伯牙鼓琴遇知音的典故，有多种版本。有琴曲和筝曲两种，两种同名异曲，风格完全不同。本曲根据古筝谱改编而成，旋律典雅，韵味隽永，颇具"高山之巍巍，流水之洋洋"之貌。

渔舟唱晚

1=C （G调箫 筒音作 2）　　　　　　　　　　　　　　　　　　　古曲

【乐曲说明】

《渔舟唱晚》是一首古筝曲，根据古筝谱改编而成。《渔舟唱晚》这一标题取自唐代诗人王勃《滕王阁序》中"渔舟唱晚，响穷彭蠡之滨"的诗句。乐曲描绘了在江南水乡晚霞辉映下，渔人载歌而归，直至月光如水、万家灯火的动人画面。

全曲大致可分为3段。第一段，用慢板奏出悠扬的旋律，展示了优美的湖滨晚景，抒发了作者的感受和对景色的赞赏。第二段，音乐速度加快，起旋律从第一段八度跳进的音调中发展而来，形象地表现了渔夫荡桨归舟、乘风破浪的欢乐情绪。第三段，快板，在旋律的进行中，运用了一连串的音型模进和变奏手法，形象地刻画了荡桨声、摇橹声和浪花飞溅声。随着音乐的发展，速度逐次加快，力度不断加强，展现出渔舟近岸、渔歌飞扬的热烈情景。在高潮突然切住后，通过一段华彩的过渡，尾声缓缓流出，其音调是第二段一个乐句的紧缩，出人意料，耐人寻味。

葫芦丝、巴乌、箫演奏基础教程

茉 莉 花

1=G 或 F（筒音作 5）

江苏民歌

自由地

[乐谱部分]

【乐曲说明】

《茉莉花》是一首家喻户晓、流传极广的中国民歌。我国很多地方都有以"茉莉花"曲调改编的民歌小调，反映了不同地域的民风民俗。

本曲是人称"小茉莉"和"大茉莉"的江苏民歌拼版。上半部分曲调以八分音符居多，清晰地描绘出茉莉花的音乐形象，明快爽朗。下半部分曲调以十六分音符居多，并由切分音符和前、后十六分音符相间构成。

旱 天 雷

1=C 4/4 （筒音作 2）

严老烈 曲
谭炎健 奏谱

中快速度

【乐曲说明】

《旱天雷》是广东音乐的代表曲目，表现了人们久旱逢甘露时欢欣雀跃的情景。乐曲节奏欢快、流畅活泼，格调清新而优美。

【演奏提示】

移植后的乐曲连奏、断奏和大跳音相互交错，注意切换连贯，演奏流畅，成声清晰。

对多个同音演奏进行分音时，可以使用叠音、打音或断奏。

注意音值吹足。演奏颤音时，注意本音与上方音均匀地交替出现，多练习小指的颤动。

初习者在练习时，可以选择适合自己的速度。

平沙落雁

1=F 或 ♭E（筒音作 6）　　　　　　　　　　　　　古曲

自由地

第二章 箫

[乐谱]

【乐曲说明】

《平沙落雁》原为古琴曲，有多种流派传谱。其意借大雁之远志，写逸士之心胸。最早刊于明代《古音正宗》，又名《雁落平沙》，曲调委婉流畅、隽永清新。《古音正宗》叙："通体节奏凡三起三落。初弹似鸿雁来宾，极云霄之缥缈，序雁行以和鸣，倏隐倏显，若往若来。其欲落也，回环顾盼，空际盘旋；其将落也，息声斜掠，绕洲三匝；其既落也，此呼彼应，三五成群，飞鸣宿食，得所适情。子母随而雌雄让，亦能品焉。"

【演奏提示】

乐曲开始部分意境空旷辽远、安静；随即引出主旋律，秋高气爽，雁起平沙，情绪开始舒展；此后不断复述与强调主题，咏叹雁行。其中，高八度的演奏要注意控制气息，高音要站稳，保持积极向上的情绪。尾声部分，雁落平沙，余音袅袅，宁静而深远。演奏时，注意气息要平稳。

傍 壮 台

古曲
张维良 改编

1=D

【引子】自由

【一】傍妆台 慢板

【二】耍孩儿 中速

【三】苏州歌

【四】清江引
散板 自由的

良 宵

1=D（G调箫 筒音作1）

古曲
张维良 改编

中速

大漠孤烟

张帆 曲

花自飘零水自流

周可奇 曲

葫芦丝、巴乌、箫演奏基础教程

第二章 箫

葫芦丝、巴乌、箫演奏基础教程

第二章 箫

醍醐

周可奇 曲

葫芦丝、巴乌、箫演奏基础教程

第二章 箫

葫芦丝、巴乌、箫演奏基础教程

附录　常用的简谱符号

符号	名称	示范谱	演奏方法
>	重音	5 6 6 6	加重演奏力度
—	保持音	5 6	从头到尾吹足时值使音符时值饱满充足
pp	很弱	pp 1 - - -	很弱的气息吹奏
p	弱音	p 6 - - -	弱气吹奏
mp	中弱	mp 3 - - -	中等弱气适中吹奏
mf	中强	mf 5 1 2 3	中等强度气息吹奏
f	强音	f 5 5 5 5 5 5 -	强的气息吹奏
ff	很强	ff 1 1 1 1 1 1 -	很强的气息吹奏
sf	突强	sf 5.6 5.3 23 16	加强力度吹奏，突然变强
fp	强后即弱	fp 3 - - -	强音奏出即刻弱奏
<	渐强	3 - - -	由弱到强吹奏，产生由远至近的感觉
>	渐弱	4 - - -	由强到弱吹奏，产生由近至远的感觉
<>	渐强后渐弱	2/3 - - -	先由弱到强，再由强到弱吹奏
サ	散板	サ 1/6 16 16 161616	没有节奏自然发挥
rit.	渐慢	2.3 21 1 - - -	逐渐放慢速度
⌒	延长	4 - - -	由自延长标注音符时值
♩=N	速度标记	♩=80	演奏速度为每分钟80拍
○	泛音	5 6	用很微弱的气息吹奏出虚幻的音效

续上表

符号	名称	示范谱	演奏方法
#	升号	3#4 5#4	4升高半音吹奏
♭	降号	5♭72 - -	7降低半音吹奏
♮	还原号	3#2♮2#1 21♮17	2和1先升半音后还原
‖: :‖	反复记号	‖: 23 21 76 :‖	此段演奏两遍
⌐° °¬ ‖: :‖	任意反复	⌐ ° ¬ ‖: 5633 2321 :‖	此段多次任意反复
‖	结束线	21 161 - ‖	乐曲终结
T	单吐音	T T T T 5 5 5 5	舌头有力地吐奏,产生有打击感的音头,使音断开
▼	顿音	▼ ▼ ▼ ▼ 1 2 1 2	吐奏将音尽量"吐"断开,可奏成 1020 1020
TK	双吐	TKTK TKTK 2222 3333	口念"吐苦",不出声口中保持"吐苦"动作奏出断音
TTK	正三吐	T T K T T K 1 1 1 2 2 2	前八分后十六音符,前单吐后双吐产生断音
TKT	反三吐	T K T T K T 1 1 1 2 2 2	前十六后八分音符,前双吐后单吐产生断音
⌒	连音线	⌒ 1 2 3 4	除连线的第一个音用吐奏外,其他音均匀、连贯、流畅连奏
V	换气	⌒ V ⌒ 3 2 3 5	两个乐句之间换气,"呼↘↗吸",即先呼出余气,后吸进新空气
tr	颤音	tr 5 -	颤动本音孔上方音孔产生波动音 5656565656565
六 叉	插指	六叉 2 - - -	关闭本音上方音孔,指颤叉号上方标注音孔产生的颤动音
↘↗	复滑音	↘ ↗ 3 5 \| 5 - -	先下滑,接着上滑
N tr	多度颤音	5 tr 3 -	tr加上方标注音为N,颤音所用音,如 3535353535353

续上表

符号	名称	示范谱	演奏方法
∽	上波音	$\overset{\sim}{1}$	自本音开始，上方音快速颤动一两次，再回到本音 1 2 1 2 1
∽	下波音	$\overset{\sim}{2}$	自本音开始，下方颤动一两次，再回到本音 2 1 2 1 2
又	叠音	又 6	由极快的上倚音7叠向6，可多度上倚音叠向音
扌	打音	扌 1	打本音孔1的发音孔，产生极快的下倚音，可在本音孔以下多指齐打
o∽	虚指颤音	o∽ 3 - - -	用手指扇动下方音孔产生音波，可扇动下方半孔或多孔
●∽	指振音	●∽ 3 - - -	在本音孔侧面或上方颤动半孔产生音波
↗	上滑音	↗3	由3下方某音滑到3，不留级进痕迹
↘	下滑音	↘3	由3上方某音滑到3，不留级进痕迹
↘	垛音	↘6121 \| 6.5 \| 6	快速有力的下行音（由较高音级向较低音级运行）
∽∽	气震音	∽∽ 3 - - -	舌头不动，靠气息强弱变化使音起伏波动
∧∧	历音	∧6 - ↘6	由低到高或由高到低多个音级快速级进到本音
tr∽∽	气震颤音	tr∽∽ 2 - \| 2 - \| 2 -	颤音的同时加入气震音，使音有起伏的颤动
又↘	插指滑音	又 1 - \| ↘6 - - -	插指叠音时加入滑音
τ↗	倚滑音	³5 1 ³5 1 ²3 3	吐奏由倚音滑向主音
o∽	气震虚指	51 21 51 23 \| ²3 - - -	虚指颤音时加入气震音
tr TK	双吐颤音	tr∽∽ TKTK TKTK TKTK 6666 6666 6666…	双吐的同时加上颤音
τ	倚音	⁵6	用吐奏倚音来装饰主音，即5不吐6，可上下"多度倚音"